LOCUS

LOCUS

LOCUS

catch

catch your eyes ; catch your heart ; catch your mind ······

catch 39　南美攀登記

作者：李美涼・林乙華

插畫：林乙華

責任編輯：何若文

主編：韓秀玫

美術編輯：謝富智

法律顧問：全理法律事務所董安丹律師

出版者：大塊文化出版股份有限公司

台北市 105 南京東路四段 25 號 11 樓

www.locuspublishing.com

讀者服務專線：0800-006689

TEL：(02) 87123898　　FAX：(02) 87123897

郵撥帳號：18955675　　戶名：大塊文化出版股份有限公司

e-mail:locus@locuspublishing.com

行政院新聞局局版北市業字第 706 號

總經銷：北城圖書有限公司　　地址：台北縣三重市大智路 139 號

TEL：(02) 29818089 (代表號)　　FAX：(02) 29883028　29813049

製版：源耕印刷事業有限公司

初版一刷：2002 年 1 月

定價：新台幣 250 元

ISBN 986-7975-06-5

Printed in Taiwan

國家圖書館出版品預行編目資料

南美攀登記 / 李美涼，林乙華合著. — 初版
— 臺北市：大塊文化，2001 [民 90]
面：　公分. (catch；39)

ISBN　986-7975-06-5(平裝)
1. 登山

992.77　　　　　　　　　　90022355

南美攀登記

台灣女性首次攀上南美最高峰

2001. 2.12

李美涼　林乙華

合著

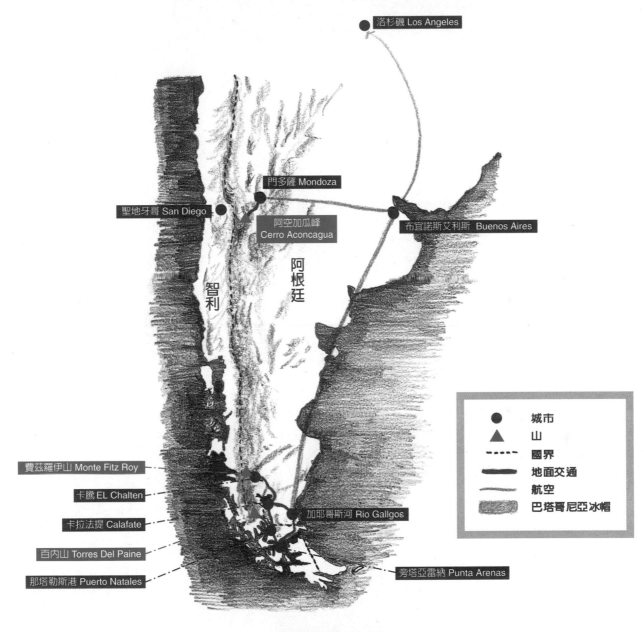

洛杉磯 Los Angeles

門多薩 Mondoza

聖地牙哥 San Diego

阿空加瓜峰
Cerro Aconcagua

布宜諾斯艾利斯 Buenos Aires

智利

阿根廷

費茲羅伊山 Monte Fitz Roy

卡騰 EL Chalten

卡拉法提 Calafate

百内山 Torres Del Paine

那塔勒斯港 Puerto Natales

加耶哥斯河 Rio Gallgos

旁塔亞雷納 Punta Arenas

●	城市
▲	山
-----	國界
───	地面交通
～～～	航空
▭	巴塔哥尼亞冰帽

南美洲攀登健行全程圖　　林乙華　繪

前言

我們，正值追求夢想及冒險的年紀。

我們，付諸執行。

從大學時代至今，七年之中，累積了六次的海外攀登經驗。若不登山，這些旅費也許已經可以在淡水河邊買間小套房，享受單身貴族的悠閒。不然，也買得起一輛平民**RV**休旅車，台灣走透透了。而我們，卻連一瓶香水、一條口紅都沒買，整日跑步、攀岩、登山。活生生就像摩登原始人。

這次的計畫是一九九九年尼泊爾島峰攀登後的約定。希望籌劃一個時間更長的登山計畫。出發時間在二十一世紀。選擇美洲的原因：一、從未離開過亞洲大陸，對「新大陸」充滿好奇；二、美洲很適合小型隊伍或個人式的登山，選擇多，具挑戰性，且登山體系完善。另外，一直希望短時間內連續攀登，對於登山技術和經驗的提升最有效率。

然而，經費因素，無法連串為期半年的旅程，故我們選擇了南北美最高峰及世界的盡頭。南美──阿空加瓜峰（Aconcagua,6962m），亞洲大陸以外的最高點，參與國際隊伍。北美──麥肯尼峰（Mckinely 或 Denali,6194m）相當接近北極圈，不折不扣的極地環境，接受冰雪技術的實戰。巴塔哥尼亞山區健行，則是想親眼瞧瞧，幾個世紀來一直被譽為偏遠陌生的角落。而這本書，主要是我們於南美洲四十多天來的山旅記錄，包括阿空加瓜峰的攀登經過，以及巴塔哥尼亞安地斯山區的健行趣聞。

二人女子攀登隊的組合，應該說是「自然淘汰」的結果吧！記得幾年前，在一次遠征計畫的討論中，由於各種原因使得其他人紛紛放棄計畫。當時我私底下詢問美涼：「若只有我們兩個人，去不去？」她堅定的回答：「去！」

就這樣，我們克服小隊攀登的恐懼，也不再侷限於性別，將登山的格局擴大到世界的地圖上。

喜歡別人在知道我們的所作所為後，補上一句「妳們還年輕！」可能是指我們還有許多機會爬更具挑戰性的山。也許是指不久的將來會有屬於我們的舞台。更有可能是說，該收心了，現在煩惱前途也不算太遲。總之，都表示我們有著無限的可能，年輕就是本錢吧！

美洲經驗，一個單純的實踐，為登山而做的。成為台灣首登南美最高峰的女性，並非我們追尋的頭銜，但是我們珍惜這份紀錄。

世界山岳何其多？若想爬，永遠爬不完。若想挑戰，永遠有座困難的山等著你。

不管如何，我們已經上路了。

1.

簽證官的假期

飛機滑降在布宜諾斯艾利斯（Buenos Aires），全機艙的乘客響起如雷的掌聲，因爲安全的降落!?

提領行李，竟等了半小時，還未見輸送帶將行李送出來。更令我訝異的是，居然沒有任何旅客前去抱怨，南美人可是真有耐性啊！又過了一會兒，有人開始擊掌打拍子，接著全場旅客跟著附和，足足拍了十分鐘之久。

終於，輸送帶動了。

嘿！這就是南美洲，連抗議都如此別出心裁，已經嗅到它的歡樂因子了。

二○○一年二月四日，我們兩個人，總共帶了將近一百公斤的行李，歷經二十八小時的飛行，抵達阿根廷。

做什麼？

登山。

我們計畫攀上南美洲的最高峰——阿空加瓜峰（Aconcagu,6962公尺）。

布宜諾斯艾利斯，南美洲的巴黎，正是悶熱的夏季。

我們緊接著坐上機場接駁巴士趕往 Jorge Newberry 機場，繼續搭機前往門多薩（Mondoza）。

當我們走入門多薩機場大廳時，一位頭頂微禿的年輕人不假思索地向我們招手。沒錯！就是嚮導——薩巴斯騰（Sebastian），只有我們是東方面孔，所以他絕對不會認錯。這位被我們用 E-mail 騷擾很久的當地聯絡人，經過這麼久的鍵盤戰，終於盼到他的顧客了。

阿根廷電話公司的展示櫥窗，代言者是南美洲的特有動物——駱馬，結合地理特性的現代商業行銷。

「飛了多久？」

「二十八小時。」

「妳們累嗎？」

「還好，明天就可以出發。」

我們參加了 INKA 登山公司組成的國際隊伍，攀登阿空加瓜峰（以下簡稱阿峰）。原本計畫一月三十一日就抵達此地，調整時差，養精蓄銳，在二月三日與其他攀登隊員會合，開始攀登活動。

但是駐台的阿根廷簽證官一月放長假，沒有人可以審核證件，所以台灣境內一月之中就不核發任何的阿根廷簽證。對於這種情況，駐台辦事處的辦事員給我們的答覆是，不是等簽證官回來上班，就是自己去境外拿。

天啊！Case 竟少到叫申辦人出國辦就解決了，真懷疑，是不是全台灣就只有我們兩個人在辦阿根廷簽證。

我們不考慮境外取證，因為這可必須坐飛機在美國境內轉來轉去，還得住上好幾天昂貴的都市大飯店，等待簽證的核准。那有這麼多錢。

既然無法如期獲得簽證，也不願意境外取證，就只好修正攀登計畫了。我們有一個備案，若必要時就自行攀登。

自行攀登與參加國際隊伍最大的差別在：一、比較累；二、比較久；三、不過比較便宜。

簽證還沒有下文的幾天，我們忙於添購一些獨立攀登需要用到的物資，炊具、帳篷和食物，並且細讀更多的攀登資料。

出發前三天，終於接到這通令人興奮的核准通知電話，我們確定於台灣時間的二月二日出發。但是最快也只能在當地的二月四日晚上抵達，還是比國際隊伍晚了一天。

協商結果，國際隊伍同意在進山途中多等我們一天，讓我們趕上隊伍。然而，連續兩天橫跨東西南北的長途飛行，很難保證下飛機後能夠立刻飆上海拔四千公尺以上的高山地區。最重要的是，真的有必要這麼趕嗎？所以我們於行前告訴登山公司抵達門多薩後，依身體狀況再做最後的行程決定，參加隊伍或自行攀登。

傍晚時刻，薩巴斯騰開著車帶我們慢慢穿過市街。除了他，還有一位巴西人艾利生（Alison），薩巴斯騰的朋友。

「其他人今天早上已經前往印加橋了，加上你們，隊上總共有十二人，有一位也是從台灣來的。」薩巴斯騰說。

「真的！」

「除了他，還有一位新加坡人，也會說中文。你們四個可以說中文。」

「有其他女性嗎？」

「沒有。」

我們以往的海外登山經驗，接觸到的東方人多是日本或韓國人，甚少遇到會說中文的，這一次的攀登可真是意外，竟然有另外兩位不約而同的華人，甚至一位是台灣同胞。

身體欠安

兩天的空中旅行終於告一段落，擔心的時差問題似乎沒有想像中嚴重，目前的我們仍是神采奕奕。不過，我們兩個人的身體在出門之前就有一些狀況。

「美涼，妳的喉嚨怎麼了？」薩巴斯騰問。

「感冒。」

「沒關係嗎？」

「不太確定。」

一星期前，一向甚少生病的美涼竟然感冒了，至今仍喉嚨沙啞。

薩巴斯騰沒有繼續說什麼。

「乙華，妳的頭怎麼了？」吃晚餐時，薩巴斯騰注意到我額頭的縫線。

「它是一顆痘痘……有些問題……我不知道如何解釋……美涼會幫我拆線，今天晚上，沒事……」胡亂地解釋一通。

出發前三天我的額頭才去醫院縫了八針，由於清理粉瘤留下的傷口，必須將它縫合，至今縫線還留在額頭上。

薩巴斯騰也沒再過問什麼。

但是可以從他的表情看出來，似乎在擔憂這兩個女人。

神奇印加橋

早晨醒來時,置身於阿根廷,感覺是美夢成真。

由於整夜好眠,神清氣爽。

門多薩(Mondoza),阿根廷的酒窖,盛產葡萄及其釀的好酒。街道上樹木林立,綠意盎然。警察騎著自行車巡邏,充滿朝氣活力。餐廳很多,大部份是百匯、牛排吃到飽。通訊商店的櫥窗,展示著正在使用摩托羅拉行動電話的駱馬布娃娃。這是個現代化的休閒城市,沙漠中的綠化之都,更是進入安地斯山區前的最後城市。

門多薩西方一百八十公里即為阿空加瓜州立六公園,面積七十二公頃,包含了安地斯山脈中段的精華區域,南美最高峰阿空加瓜峰亦在其中。

今天必須辦理入山許可,至 INKA 的辦公室付款,再出發前往印加橋。

攀登阿峰,需事先於門多薩的阿空加瓜峰州立公園旅遊中心辦理登記及繳費,於入山檢查哨審查證件。收費標準分成攀登、健行及踏青三種,隨著攀登淡旺季再分成三種價格。只有十一月十五日至翌年三月十五日收費。此時攀登阿峰的費用是一百二十美元,是三種價格中的中間價格。

昨天薩巴斯騰檢查我們的裝備,這是嚮導最重要的任務之一,確認顧客帶對的東西上山。我們列了裝備清單,所以不用掏出裝備來,不過有幾項與安全直接相關的東西,他仍請我們拿出來,兩指風雪手套、羽毛衣、風雪衣褲及雙重靴,這些都是冰雪環境必備的禦寒穿著。剩下不帶上山的行李,就寄放 INKA。

INKA 的老闆,一位愛講話的和藹老爹,薩巴斯騰的父親。我們在確認條款、填寫資料、付款的同時,他天南地北的和我們聊天,直至我們必須離開了,還欲罷不能。老爹問我們喜不喜歡阿根廷?想不想搬來住?我回答,這裏很好,

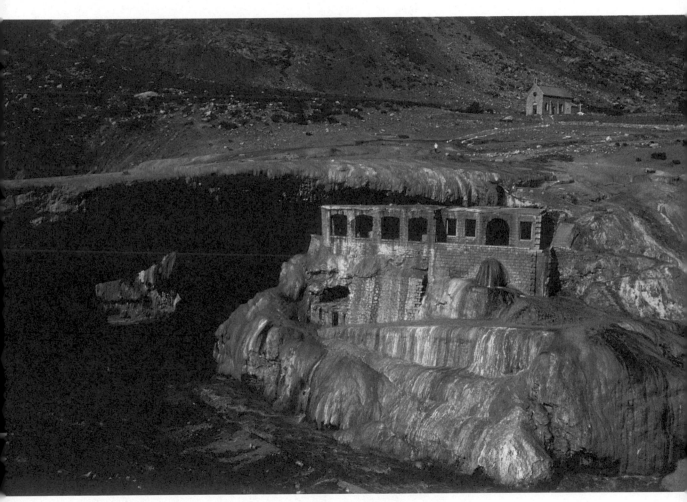

印加橋，岩石色澤奇異。

由印加橋下的溫泉間外望。印加溫泉由地下湧出，在橋底岩洞內形成彎曲流動的渠溝，石洞上滴落冰冷的地下水，冷熱交錯，感受奇特。

但我們不太容易搬來，簽證就這麼難辦，更何況是移民。老爹笑了說，阿根廷這麼大，南方根本沒有人，應該有地方給我們住啊！他指的是那個荒蕪廣闊、牛馬成群的彭巴草原。

「真是的！多嘴！嗲嗲嗲嗲！說個不停。」坐上車子，薩巴斯騰抱怨自己的父親。孩子總是嫌長輩話太多，但對於大老遠來到這兒的我們，聽起來卻感到親切溫暖。

出了門多薩市，猶如鑽出綠林，四周換上沙漠場域，路旁是引水灌溉的葡萄園，再往山裏只有黃沙裸岩峭壁，荒野漠漠。吉普車快速奔馳，窗外酷熱高溫，吹來的熱風，似乎把我們應有的興奮都蒸發了，沒有交談聲，人昏沉沉的。

中途於滑雪場過夜，這裏有許多豪華旅館，此時非滑雪季，且是登山季末，只有少數登山隊伍進出。一進門旅館牆上全是登山及滑雪的照片，白雪皚皚，我們倆已經一年多沒有踏在冰雪地上，心裡很期待。

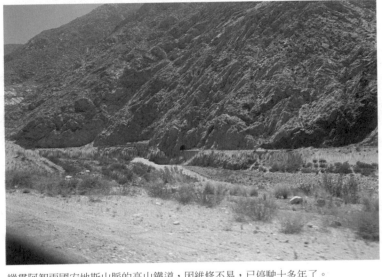

縱貫阿智兩國安地斯山脈的高山鐵道，因維修不易，已停駛十多年了。

薩巴斯騰帶我們到房間，要我們先休息一下，八點用晚餐。原本只是想小憩一會兒，沒想到竟然睡了一二個小時，昏睡中隱約聽見敲門聲，可能是薩巴斯騰叫我們吃晚餐，而我們倆沒人起來搭理，竟然一睡到隔天清晨。

醒來時，天色黑漆漆的，溫度很低，與白天熾熱的氣溫，有如天壤之別，這是典型的沙漠氣候，日夜溫差大。我們試著繼續睡，卻怎麼也睡不著，難看的電視，沒有書本，釘死的橫條木窗，想開窗透個氣都不行，公路夜行貨車急速奔馳，聲音如狂風呼嘯，時間像牛步般過得真慢。好不容易等到天色微亮，我們像是被釋放的囚犯，終於獲得自由，帶著相機與畫本衝了出去。

這附近沒什麼地方好去，過旅館後方門多薩河，鐵軌橫亙一直延伸至山谷盡頭，來往阿根廷、智利間的高山鐵路早已停駛，廢棄的軌道如今成了騾隊行走的道路。

乙華坐下來畫畫，我沿著鐵軌漫步，荒野中一叢叢的灌木植物，傳來清亮的鳥鳴，這片看似荒蕪的赤地，竟蘊藏著豐富的生機。乙華畫完，我們

邊走邊聊，因為喜歡走路，想一直走到山的盡頭。黎明的曙光灑在山稜上，將那白日焦黃的山，染成了耀眼的金黃，鮮活閃亮，在安地斯山的第一個早晨，一切明亮如新，是個美好的開始。

正當我們享受美味的早餐時，薩巴斯騰走了進來。

「兩位昨晚睡得好嗎？」

「很好！」（睡了那麼久，怎麼可能不好？）

「喉嚨怎麼樣了？有沒有吃藥？」

「還好！吃了川楨枇杷膏，該怎麼說呢？嗯……一種水果……涼涼的……總之是一種中國藥！」

薩巴斯騰一臉迷惑，而我沙啞的聲音，聽起來一點也不好。他不放心，要我待會兒記得向他拿藥。

INKA 在旅館旁邊有一間辦公室，為進出山的中繼站，我們在樓下的倉庫打包行李稱重，除了露營用具隨身揹著，其餘登山裝備一人一袋由騾馬馱運，每袋重量不可超過二十公斤，我們的重量分別為十八和二十一公斤。

今早車上多了一人，那是薩巴斯騰的哥哥，留著金色長髮，紮著馬尾，看起來比薩巴斯騰年輕，沒有他那過早飽經風霜的臉龐。

INKA 是家族公司，薩巴斯騰負責嚮導帶隊，爸媽在辦公室負責行政作業，公司的網頁全由學電腦的弟弟設計及更新，就讀高中的妹妹偶爾也上山幫忙，哥哥因在山裡待不住，負責隊伍進出的接送。全家人一起努力，收入就靠每年十一月至三月的登山季，他們可說是靠山吃飯。

車行約十分鐘，抵達檢查哨，駐守的軍人似乎和薩巴斯騰很熟，兩人聊了許久，我們下車晃晃。

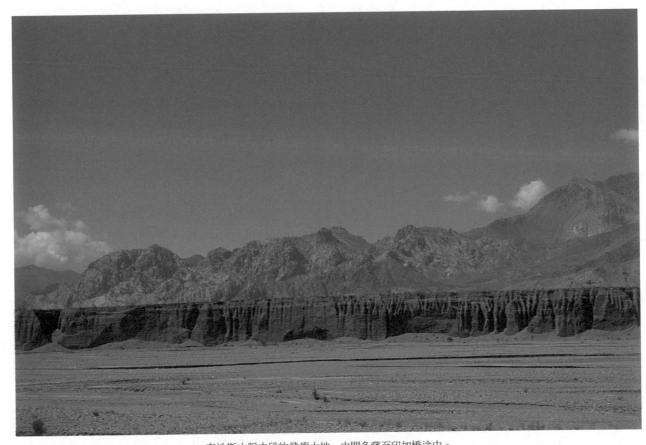

安地斯山脈中段的貧瘠大地。由門多薩至印加橋途中。

「登山許可證有帶著吧?」薩巴斯騰隨口問。

「糟糕!沒帶,放在托運的大行李!」乙華說。

麻煩了,得回頭去拿。我們真是狀況頻頻,希望進山後一切都能順利。

薩巴斯騰沒有馬上掉頭回去,反而先帶我們去參觀印加橋;印加橋不是印加人蓋的橋,而是一天然石橋,因為硫磺水不斷侵蝕山壁形成巨大的山洞,洞下溪水混濁滾滾,洞上就成了跨河的石橋,山壁並呈現著奇異的金黃色澤。

不過此處著名的不是橋,而是特殊的溫泉,泉水由山壁湧出,水清無味,山壁內以水泥隔成一間一間,讓人浸泡。薩巴斯騰告訴我們,這溫泉在印加帝國時就非常著名,據稱有神奇的療效,可延年益壽,印加國王甚至遠從秘魯而來。可惜我們沒時間泡,說不定神奇的溫泉能治好我的喉嚨呢!

這裏入口處有許多小販,擺賣的東西很特別,全是一些生鏽物品,如生鏽的酒瓶、酒杯、鞋子……等,納悶著為什麼賣這些看似該丟棄的東西,經薩巴斯騰解釋才明白,原來任何物品只要在溫泉旁流出的硫磺水浸泡二至三天,就會結上一層鐵鏽。的確是很道地,此處獨有的紀念品。

印加橋還有一則奇事,橋旁傾毀的石堆原是旅館,幾年前不幸被山崩落石砸毀,奇異的是一旁更靠近山邊的教堂,竟安然無事,不免讓人聯想著宗教的神蹟。

後來,下山經過印加橋,和其他隊員談起這事,才知道我們受到特別禮遇。他們進山時,匆忙而過連印加橋在哪都不知道,更別說下車參觀。

或許是因為女性,也或是二人行動容易,一路上薩巴斯騰不時停車,讓我們觀景拍照,比起其他人,我們真是幸福多了。

康弗倫西亞的會合

阿空加瓜州立公園入口，只有一間木造房子及一頂半圓形帳篷。出示我們的護照及登山許可證，管理員將大家的資料登記在厚厚的名冊內，最後給我們每人一個有編號的塑膠袋，叮嚀下山後必須連同垃圾繳回。

阿空加瓜峰每年吸引一千多人來此攀登，為維護公園的自然環境，對於登山隊的垃圾處理特別規定要求。

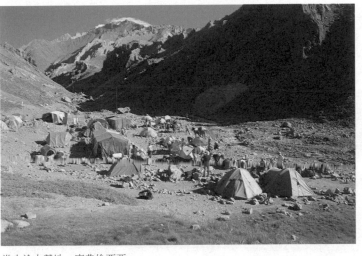

進山途中營地，康弗倫西亞。

天氣非常好，揹起了背包，在薩巴斯騰帶領下，我們出發了。薩巴斯騰的哥哥和艾利生兩人則開車回去，不同我們進山。

離開管理站，翻過小鞍部，我的眼睛為之一亮。眼前山巒青蔥，一碧綠的湖泊綴在山腳下，湖上幾隻水鴨悠遊。而阿空加瓜峰就矗立在山谷的盡頭，露出雪白雄偉的山頂。湖面平靜如鏡，雪峰倒影如兩座阿峰上下矗立。這湖光山色猶如塞外風光，純淨優美。

這裡的山巒很不一樣，沒有樹只有遍生的短草、野花、碎石，景象單調，然而山壁上偶爾滾落的石頭，又似乎暗示著某種

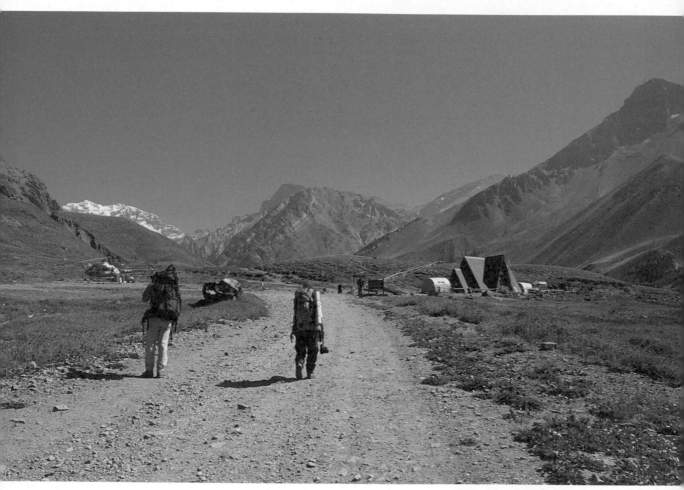

阿空加瓜峰的入山檢查哨。

不安的騷動。溯河而上，山路平緩好走，我們邊走邊聊天。

「妳們知道第一個爬上阿空加瓜峰的是誰嗎？」

「知道啊，是瑞士人。」

「那是西方的說法。」

「首登應該是印第安人！」薩巴斯騰以肯定的語氣說。

他相信安地斯山脈許多的高峰，在歐洲尚未發展登山探險運動時，印第安人就因宗教信仰，攀上高峰。

印加民間信仰認為神和靈無處不在，而貫穿全境的安地斯山脈，是印地安人的命脈，印加人稱安地斯山脈為「瓦卡」【註一】，是對山的敬意，人們爬上山頂感謝太陽神和其他神靈的幫助，山峰越高也就越接近神靈。

關於首登是不是印第安人？可能無從考證，但我喜歡這個說法，同樣攀登高峰，印第安人的登臨帶著謙敬之意，而西方則本著征服之心。

阿空加瓜峰海拔六九六二公尺，是有史以來我們嘗試的最高山峰，不知道站在那山頂上，是否會有更接近神的感覺。

山路常有馬隊經過，揚起漫天的塵沙，我們得識相點，趕緊閃避。馬隊裡有二、三個趕馬人，都是紮著一頭長髮、穿戴皮帽、皮靴，騎在馬背上，交會時只是低頭看我們一眼，沒有問候，沒有笑容，神情帶著一點傲氣與沉篤。

我想彭巴草原上「高卓人」【註二】馳騁的英雄氣概，應該就像是這般神采吧！

約走了四個小時到達營地，康弗倫西亞就在河岸上，駐紮了許多營帳，挺熱鬧的。

其他的隊友此時不在營地，另外二位嚮導帶著他們到上頭 Plaza Francia

走走，那是阿峰的另一個基地營，海拔四五〇〇公尺，一方面作攀登阿峰前的高度適應，另一方面打發等待我們的時間。

大營帳裏有著長條的桌子，可以坐十幾人，門邊架上擺放著公司的活動摺頁及明信片，牆上還掛賣著公司的T恤，活像個流動的辦公室，任何可能的商機都不錯過。牆角的隨身聽及兩個喇叭，播放著蘿琳娜麥肯尼特及U2的歌，也是我所喜愛的音樂，看來我們之間的距離並不如地圖上那麼遙遠。

派翠西亞（Patricia）是這裡的廚師，登山季節開始就住在這裡，直到登山季結束才下山。我們倆好奇的到廚房參觀，看著架上堆滿了食物，乙華興起說著：

「我們可以煮中國菜！」

耳尖的薩巴斯騰馬上詢問派翠西亞，她爽快地說，「OK！沒問題！」大概是很想品嚐中國菜吧。

大話已講不能收回，傷腦筋要煮什麼，身在阿根廷的山區，要找中國料理，簡直比登天還難。我們搜尋了廚房，看到了番茄和蛋，有救了，番茄炒蛋再簡單不過了。我們給大家見面禮應該沒有問題，等晚上再動手吧。

其他隊員終於回來，可能是累了，各自回帳篷休息，有幾位站在外面，三位英國人主動過來，很紳士地自我介紹，分別是馬克（Mark）、金姆（Jim）及賽門（Simon），大家才剛畢業，趁就業前出來爬山旅遊，看看世界，一百八十幾公分的身高，站在他們身旁，我的高度還不及他們的肩膀呢！讓人備感壓力。

另兩位東方面孔，一位是新加坡人開發，個子不高但體型健壯，隨和開朗。另一位就是讓我們十分好奇的台灣人，他是來自高雄的山友廖顯庭，年近五十，一個人來。這樣的年歲還保有夢想並有勇氣去實現，在台灣那樣尋求安定名利的社會，真是不容易，令我們相當佩服。

他對我們也同樣感到驚訝，沒想到會遇見台灣人，更想不到的是兩個瘦小的女孩。我們這趟登山之旅，看來都給了彼此一個驚奇，一致認爲台灣人是可以走出去的，也該多出國看看的。

來自英國澳洲籍的克林（Colin）身穿牛仔褲T恤，手臂有著刺青，右耳帶著兩個銀環，像是紐約街頭時髦的嬉皮，讓人覺得他好像走錯了地方！他說曾到台灣教過英文，隨身帶著爲人父親的驕傲，得意地展示給我們看。

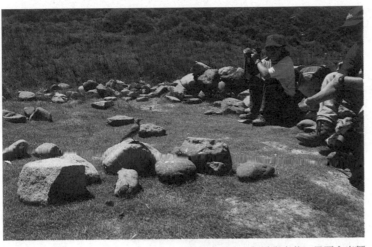

我原本鬼鬼祟祟的想接近這隻鳥，結果嚮導告訴我不必這麼辛苦，只要拿出麵包，牠就來了。

從阿根廷來的馬薩羅（Mercelo），剛大學畢業，從沒爬過山，問他來爬的原因，也說不清楚，總之對他而言是別具意義的活動，他英文表達能力不足，話很少，對他了解不多。

其他有幾位稍早沒照面，晚餐時才第一次見面的，分別是來自加拿大的約瑟夫（Josef），人的感覺像是小一號的史恩康納萊，老謀深算。莫瑞斯歐（Mauricio）和太太維若妮卡（Veronica）同爲我們的嚮導。

乙華的番茄炒蛋，雖然顏

色不怎樣，但味道可口，大家稱讚不已。晚餐談論的話題，都是聖母峰、七頂峰

【註三】……等登山事蹟。三個英國人年齡和我們相當，邀我們一起玩牌，我們派乙華做代表，經過一番英文解說，乙華也似懂非懂，第一回邊玩邊解說，重點是得記牌。第二回正式玩，他們認真地記錄分數，乙華的分數越來越好，最後竟然贏了所有人。

「我就說嘛！那有可能贏過我們中國人。」廖先生在一旁用台語說著。可能是輸得太沒面子，三人就收兵不玩了。我想，以後他們可能不敢隨便找中國人玩牌。

這些人來自七個國家，年齡從二十幾歲到五十幾歲，有人有些登山經驗，有人完全沒有，接下來的兩個星期，我們將和這群完全不認識的人，一起生活，一起攀登阿空加瓜峰，不知道那將會是一個什麼樣的經驗。

而目前我最擔心的是如何追趕上這些高馬大的西方人？

【註一】：「瓦卡」在印加的通用語裡有多種不同的含義，最主要的含義是指代表神的「偶像」，實際上瓦卡也被指稱為聖地、聖物、及任何不尋常具有神性的事物。

【註二】：高卓人 Gaucho，阿根廷彭巴草原最早的牧人，是西班牙人與印第安人的混血，或是黑人與白人的混血。

【註三】：七頂峰指世界七大洲的最高峰分別為：南美洲阿空加瓜峰（Aconcagua）6962m、北美洲麥肯尼峰或第拿里峰（Mckinely or Denali）6194m、歐洲厄爾布魯斯峰（Elborus）5633m、非洲吉力馬札羅山（Kilimanjaro）5963 m、亞洲珠穆朗瑪峰（歐美稱艾佛勒斯峰 Everest）8850 m、大洋洲嘉亞峰（Carstensz Pyamid）4884m 和南極洲文生峰（Vinson）4897m。有人以完成這七座山做為登山目標。

活躍的造山運動，形成崎嶇的岩石層理。登山口至康弗倫西亞間看見的景觀。

2. 窮山惡水

至康佛倫西亞為止，赤礫黃漠上，仍有零星的草本灌木。接下來的路段則真的是甚麼也沒有了。阿峰山區的植物生長界限是三五○○公尺，空氣稀薄且乾燥，令人很不舒服。廖大哥形容這裏是窮山惡水。我舉雙手贊成。

早晨起來時，我們的身體狀況都不錯，美涼的咳嗽症狀緩和了不少。早餐前於帳外拉拉筋骨，有種說不出的舒暢感。我們一致認為平時勤奮的訓練，在這個時候獲得了報酬。

氣溫很低，接近零度，克林冷得嘴唇發紫，他的保暖衣服放在托運袋裏，已運往基地營【註一】沒在身邊。

騾隊早上從印加橋上來，路過康佛倫西亞，載走一些基地營裝備，便走了。

我們的隊伍遲遲未上路，大夥拖拖拉拉的。10:30終於出發，太陽已高掛，氣溫轉成悶熱。出發前每人認揹一些食物，好在路上吃。

路線大致沿著 Horcones 河谷朝西北前進，從康佛倫西亞至基地營——Plaza de Mulas 約八小時的腳程，由三三○○公尺爬升至四三○○公尺。若攀登阿峰的南面，則由康佛倫西亞沿 Horcones Inferior 冰河北行，基地營設在 Plaza Francia，四二○○公尺。

Horcones 谷，寬 U 型的山谷，覆著厚厚的礫質沙地，聳立谷方兩旁的山頭，就像是從沙丘中鑽露出來的石塔，粗糙表層有著無數深淺不一的灰紅色

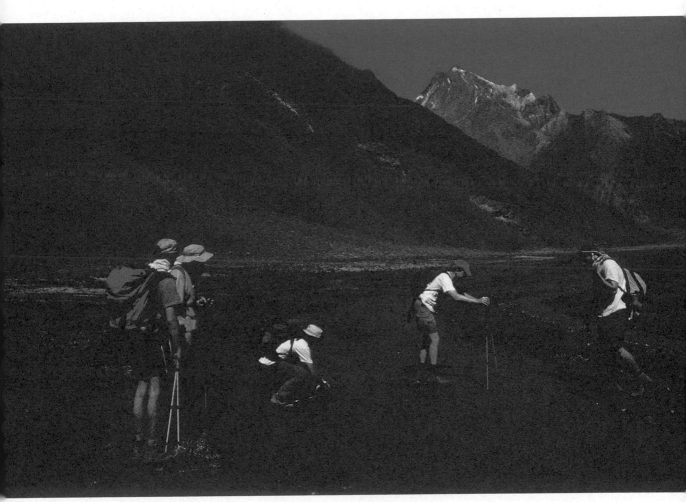

往基地營途中，溪水亂竄，得小心跨越。

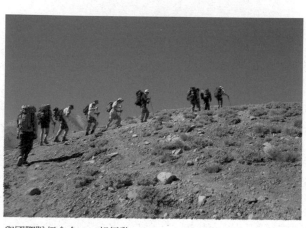

與國際隊伍會合，一起行動。

深痕。谷中央零星散布著巨大的石塊，及一條於沙地中亂竄的濁黃河水，河水很淺。

這段路程冗長又乏味，頂著大太陽，吸著塵埃，在緩緩爬升的荒漠上行進。路程中唯一的變化是涉越冰融流水。

全隊的速度頗快，對我來說就像二分鐘跑一圈四百公尺操場的速度，有些吃力。

路途中共休息三次，第一次在寬谷中的一塊巨石下，方圓百里之內唯一的遮陽處。嚮導切哈密瓜分給大家吃，這哈密瓜實在準備得太好了，消暑解渴。若不是看見遠方白雪覆頂的阿空加瓜峰，我實在不敢相信自己是來爬山而不是在沙漠旅行。

第二次是午餐，所有人把從康佛倫西亞揹來的食物拿出來，我們圍坐成一圈。吃得最開心的是嚮導，三位嚮導邊吃邊以西班牙文聊天，直到顧客吃飽喝足，等著上路時，嚮導們仍自顧地聊天，讓顧客等著。

這種情況可能是南美洲特有的吧！嚮導不像尼泊爾、非洲這些較貧窮的國家，對待顧客有如主人，不敢有任何的怠慢；又不像歐美先進國家，嚮導將謹慎表現於言行，不讓顧客質疑他的經驗與能力。阿根廷的嚮導，至少我

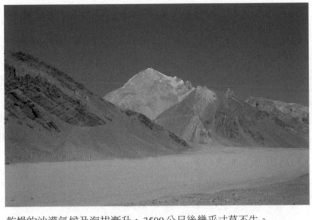

乾燥的沙漠氣候及海拔漸升，3500公尺後幾乎寸草不生。

認識的，雖有點散慢卻能掌握全況，隨興卻不失穩重，尊重顧客但也別想要他們畢恭畢敬忘記歡樂。

午餐後上路，全隊持續疾步前進，一種無形的競爭壓力漸漸產生，沒有人想被拋在後頭。扣除休息時間，已經走了六個小時，我們瘦弱的身軀有些吃不消，速度漸漸緩了下來。此時一瓶水從我身旁遞了過來，是開發，他要我喝些水，我喝了一口，他再將水瓶遞給美涼。已有多次參加國際隊伍經驗的他告訴我們，西方人的運動習慣通常是力量耗盡了才休息，故走得很快很久再做一次長休息。而我們的運動習慣則是調配休息時間讓體能維持一定，所以休息較頻繁但皆不長。開發的解釋確實對於初次參與國際隊伍的我們頗有助益，至少增加一些心理建設，知道接下來的行程我們該怎麼應付。

最後的休息在 Ibanez 避難山屋。

此山屋已破損，為這般早景更增添荒涼的氣氛。開發遞給我一只耳機，與他共享 Love2000 音樂專輯，我靜靜的凝聽，靜靜的遙望，靜靜的與身旁的人感受這片窮山惡水。

即將抵達基地營的最後二個小時的路程，我決定用自己漫步的速度前進，擔心「西方趕死隊」的步伐，只會加速體能的消耗而無助於高度適

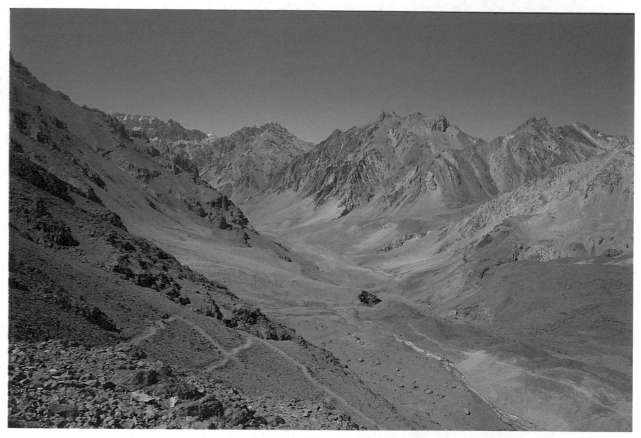

Horcones 河谷，我們沿此谷地進入基地營，十足的窮山惡水。

應。

終於，抵達了基地營，嚮導要我們看看帳篷上的標語，竟然是中文，「歡迎台灣＆新加坡」，進了帳篷，裡頭多了兩位新面孔，見著我們立刻起身自我介紹，一位是丹那（Dana），一位是湯瑪士（Thomas），來自美國。

「那些字是我寫的。」丹那說著標準流利的中文。

「謝謝您，不過你的『彎』字寫錯了！」

試著向他解釋中國字的結構，丹那終於聽懂了，一副犯下大錯的表情，立刻拿了原子筆出去加上三點水。

丹那曾在台中東海大學學了一年中文，到過大陸長時間旅行，在香港工作管理一個籃球隊，怪不得中文那麼好。湯瑪士住在西雅圖，工作很神秘，沒有正面回答，我們始終沒弄懂。他們倆年紀相當，一百八十幾公分的身高又讓我們感到些許的壓力。

十二名隊員全數到齊，加上二位基地營廚師和三位嚮導，共有十七人。

我們像一個部隊，將以五天的時間，攻戰阿峰。

基地營點滴

基地營位在 Plaza de mulas，是騾子市集的意思，海拔四二五〇公尺，比台灣最高的玉山還高，為冰河作用產生的冰磧堆石區。

營地群山圍繞，圭乃峰（Cuerno）矗立在山谷盡頭，為冰雪覆蓋，陽光下閃亮著。而我們的目標阿空加瓜峰，西面山體赤裸沒有一絲冰雪，從山腳直至山稜的盡頭，是落差二千多公尺的碎石坡，仰望很壯觀、很有暴露感。

但我有點失望，因天氣異常，企望感受的冰天雪地極冷境域，竟如沙漠裏的窮山惡地。

南太平洋的強風從智利翻越安地斯山而下，乾燥加上礫石沙土，揚起的灰塵很驚人，身體隨時都沾著塵土，臉上鼻子沒有一天是乾淨的。

廣闊的冰磧堆石上散佈著六、七十頂帳篷，登山公司於此提供嚮導、糧食、裝備、通訊及馬匹等服務，一直到登山季結束才會撤營。而公園管理處在此也設有醫療站，提供免費醫療諮詢服務，並收集登山者的生理樣本，作爲高山醫學的研究。

隔著消融殘留的冰川，彼岸堆石上，有著一座豪華大旅館，距離我們的營帳約二十分鐘路程，除了供應住宿餐飲，最令人稱道的是價錢不斐的熱水澡，五分鐘十元美金，撫慰了不少登山客飽受艱苦的心。

提起旅館，薩巴斯騰不以爲然地念念有詞，責怪旅店所產生的污穢。他的環保觀念、態度令我訝異敬佩。不願自己也成了製造污染的一份子，對於在高海拔奢求的熱水澡，我沒了絲毫享受的念頭。

初抵營地時，薩巴斯騰把大家集合起來，拿出一頂高檔的極地探險專用二人帳篷，一步驟一步驟地示範解說如何搭建這頂帳篷。薩巴斯騰有著孩子般燦爛天真的笑容，及略帶頑皮的個性，第一次見他如此正經，大家也配合著保持嚴肅，不揶揄不說笑，安靜地聽他解說。

丹那不改嘲諷的本性，在我耳邊笑著說：「他看起來好正經、好嚴肅喔！」「不過他現在英文好很多了，去年他的英文還很爛！」

原來這是丹那第二次來，他去年上到高地營時因高山病，鎩羽而歸，今

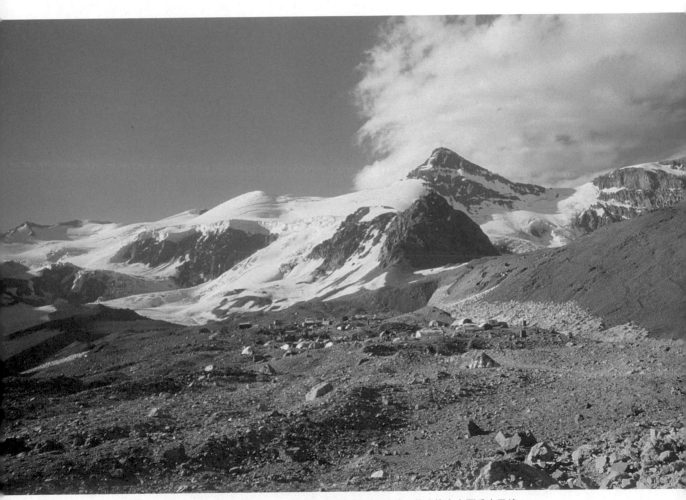

基地營位於冰磧堆石上，散落的帳蓬如熱鬧的市集。後方的尖山即為圭乃峰。

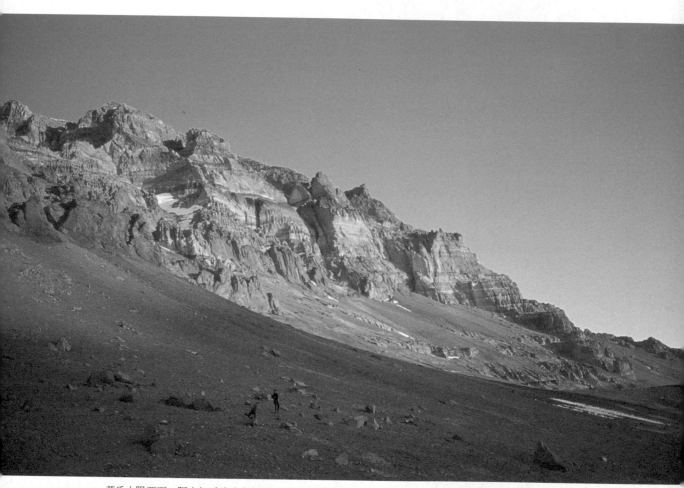

黃昏太陽西下，阿空加瓜峰山色灰黑，而頂端的山壁，染著火紅的光彩，如金碧聖殿，莊嚴懾人。
然而，還是抵不過入夜的低溫，讓人萬分不捨的進帳篷。

年薩巴斯騰再邀他來，完全免費只需負擔機票，是相當優惠、誘人的方式。

往後攀登過程，搭建帳篷是隊員自己的工作，尤其在壞天氣時，如何有

效率地穩固自己的棲所，是安全的首要關鍵。薩巴斯騰在這樣看似微小的事

上，如此嚴謹要求，讓我另眼相待，熱情嘻笑之餘，他也展現出身為登山嚮

導專業負責的一面。

登高峰危險性高，除了體能技術外，隊

員的態度也會影響活動的安全，到目前

為此，大家都相處得滿愉快的，彼

此尊重和諧，沒有自大狂和偏執

的態度。

黃昏太陽西下，阿空加

瓜峰山色灰黑，而頂端的山

壁，染著火紅的光彩，如

金碧聖殿，莊嚴懾人。漸

漸地轉成粉紅、灰黑直到

全然的深黑，夜幕籠罩，氣

溫驟降，我總愛凝望這最美

的時段，直到冷得受不了才躲

進帳裏。

望著散佈各處的營帳，儼然

是一個熱鬧的山中小鎮，這是我一年

這趟行程中的華人——美涼、廖大哥、開發

來的夢想，上百名的登山客有著和我一樣的心願，許多人繞了半個地球而來，離家園極其遙遠，大家都付出了許多。心所想望的是否和真實的一樣呢？

七國對談

晚餐時間是八點，通常大家不到八點就躲進帳篷裏聊天，晚上氣溫低，帳外非常冷，不能久待。晚餐談話由丹那主導，除了討論一些登山事蹟外，話題大多充滿嘲諷，每個隊員都可能成為嘲笑的話題，美式加上英式幽默，笑聲不斷，身為隊中唯一的女性，我們自然也是

a1. 有點打混的嚮導 2001. 2. 8

阿根廷的登山嚮導總是在聊天，我在完成此速寫時寫下這樣的備註：「有點打混的嚮導。」當薩巴斯騰欣賞我的畫作好奇的問這排字時，我告訴他請他去學中文。

他們討論戲謔的對象，只是不那麼明目張膽，待在這個隊伍裡得經得起開玩笑。

加拿大來的約瑟夫，是隊中年紀最大的，談論的話題大多關於登山，說起話來正經嚴肅，像討論某個學術理論似地，和那幾位英美年輕人輕蔑式的幽默完全不對味，到了某地營就變得寡言安靜。這位不苟言笑的工程師，在日後的登山過程中並不像剛開始那麼難以親近，而他的表現也值得敬佩，在第三營地時，我還著迷於他專注的神情呢！

開發英文好，偶爾和他們談得較深入或說些笑話；克林則是不鳴則已，一鳴驚人，出奇的反諷，常引起哄堂大笑；嚮導、其他隊員則和我們一樣，總是說得少聽得多。

第一次參加國際登山隊伍，面對完全陌生高大的西方隊員，並沒有感到恐懼不安，但在和諧的氣氛下，其他人也和我們一樣，默默觀察秤量每個人的實力，有著暗中較勁的氣氛。

登山活動安排必須以體能最弱的隊員為考量，雖然會減緩隊伍的速度，卻是安全的重要關鍵，另一方面也會因此減低其他隊員的壓力，找們兩位女性自然成為密切觀察的對象。

美國人丹那會說相當流利的中國話。

丹那不只一次的告訴我們，薩巴斯騰和莫瑞斯歐認為，我們倆很強壯，走起路來腳很有力。聽他如此稱讚，既高興又疑惑。不管如何，可以確定的是，丹那雖然態度風趣輕鬆，但他可是非常細心地觀察、打聽隊員的情況。

開發是新加坡外展訓練學校（Outward Bound）的老師，年紀和我們相當，中、英文流利，喜歡和我們聊天，他說：很高興能遇見我們，實在厭倦了一個人出國登山，語言雖不成問題，東、西方始終有著難以融合的差異，很孤獨！

很快地他也成了我們最熟悉的隊友及日後提供其他隊友的八卦消息來源。

外展訓練學校是隸屬一個跨越三十個國家，五十多間學校的團體，透過陌生的野外環境，富挑戰性的經歷，激發參加者的責任感、自立能力、群體合作精神、自信心、對人的熱誠，及對社會的關懷。

訓練課程包括室內及室外兩部分。室外課的內容有獨木舟、帆船、登山、攀岩、野營……等，幾乎包含了各種戶外活動。新加坡外展學校在烏敏島上，據開發所說，李光耀當政時，因擔憂下一代新加坡人生活優渥無法吃苦，經不起考驗，故特別規定所有的中學生都必須參加外展學校的訓練，訓練期間學員必須完全離開文明的生活。

開發精通各種戶外活動，每天工作就在野外活動，身強體健，工作之餘，也常到世界各地登山旅遊，爬過非洲及歐洲最高峰——吉利馬札羅峰（Kilimanjaro,5963m）、厄爾布魯斯峰（Elborus,5633m），若不是出發前膝蓋受傷，他應該是十二位隊員中，登山能力及條件最佳的。

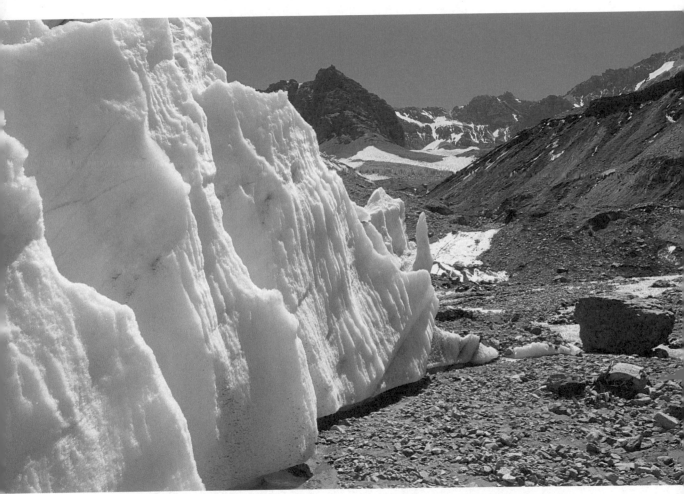

Plaza de Mulas 附近的冰河幾乎消融殆盡，只剩下北方圭乃峰下的冰河及阿峰山腳的殘留冰筍。

早晨生活現形記

清晨的溫度很低，要鑽出暖暖的睡袋，是登山過程中艱苦的事之一。

這裏不像在尼泊爾爬山，一大早就有雪巴人【註二】端著熱水、熱茶、餅乾到帳篷前叫您起床；沒有周到的服務，反而是在安全的考量下，崇尚隨興、自主，但也因為太隨興，等十二名隊員準備好，總是拖到很晚才出發。

丹那、湯瑪士及約瑟夫總是最早起來，可能是年紀較大

高度適應至5000公尺，大夥在此休息後折返基地營，人高馬大的歐美人士也抵不過高海拔惡劣的環境條件。

睡眠少，也或許是看待登山較嚴肅。通常我們一進帳他們已坐在裏頭喝著熱咖啡配烤麵包，有時廚師晚起還沒準備好，就見他們在廚房與用膳房之間走進走出，一下拿熱水壺，一下拿餐具、果醬、餅乾……自個兒來不等人服務。

而三個英國人和馬薩羅，總是最後才進來用早餐。廖先生和馬薩羅同一帳篷，他說：「馬薩羅像小孩子一樣，每天起床後總是坐著發呆，直到一小時後才甘願起身出帳篷。」我想，他平時的生活也是如此吧。

真正登山的人，習慣了艱苦的野外生活，凡事自我要求，不會有賴床這等事。

基地營的生活閒散，除了用餐時，大家很少聚在一塊，三三兩兩看書、曬太陽、整理裝備、閒聊、發呆……以各自的方式面對即將來臨的挑戰。高手也好，肉腳也罷，誰也不敢小看這座山峰。

薩巴斯騰每天早上第一句問候，總是「頭痛嗎？」「睡得好嗎？」，這詢問很重要，可說是往上攀登的考核標準。唯有身體適應良好者，才能繼續往上爬。

我沒頭痛，一切很好，乙華也同我一樣；一路的咳嗽進山後好多了，但尚未徹底痊癒，空氣一冷兔不了乾咳。

馬薩羅、馬克、賽門都有輕微的急性高山病症狀，賽門咳嗽，要了藥吃；馬薩羅輕微頭痛，動作緩慢。而看來壯碩的馬克卻最嚴重，持續的頭痛讓他難受，信心動搖，擔憂自己不適合再往上爬。

沒想到還未開始攀登，高高海拔缺氧已經威脅參加的隊員。

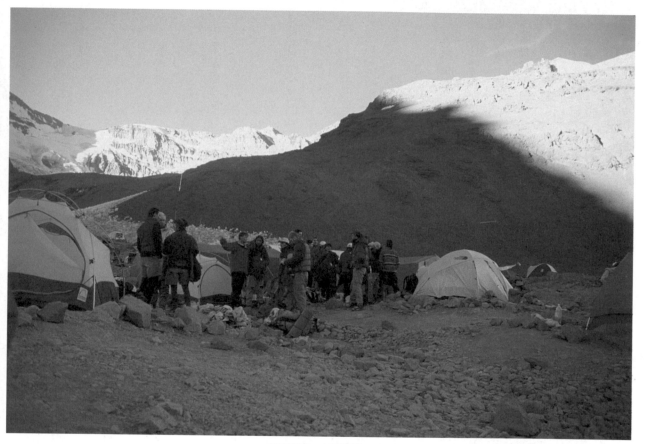

裝備拍賣，人潮圍觀。

開發說起自己高山病的經歷，那次是攀登非洲最高峰──吉利馬札羅山，隊員為新加坡外展學校的學員，登頂之後，他在五千公尺的高海拔，上下來回協助隊友，因體力消耗過大，最後竟吐血暈倒，幸好即時被人扛下山治療，救了一命。

聽完他的經歷，馬克心情更沉重、更憂慮了。

他靜默、沉思，然後嚴肅地說著：「我絕不會為了爬山犧牲生命的！」這是理智健康的登山態度，沒有任何一座山值得犧牲生命。高山症讓他懂得謙卑思索，沒有不顧一切的征服，只求平安完成。

三位英國人登山的經歷薄弱，嚴格地說是完全沒有經驗，第一次爬山就選了近七千公尺的高峰，看了此書，買了裝備，靈活的頭腦甚至還找到贊助，真是魯莽冒險，也真有勇氣，相較台灣的山友，我想沒有人敢這樣吧！

三人之中以金姆的狀況最好，平時打橄欖球，身體健壯。賽門和馬克兩人是多年的好友，家境富裕，特別是馬克似乎過慣了有人服侍的生活，東西用完了從不收拾，金姆總替他收尾，並不以為意地說他向來如此。這樣的情誼，難得可貴，真所謂因了解而包容。

不明白像他這樣的曹公子，為什麼會來山裏吃苦？不過真吃到苦了，倒也沒有牢騷抱怨，只偶然瞥見他獨自靜默憂鬱的神情。這山到底帶給他什麼啟示？

丹那與湯瑪士略有登山經驗，很懂得保護自己，兩人總在休息，不是聽音樂就是看書、玩牌。丹那滿臉落腮鬍，像個幽默風趣的伯伯，滿身的名牌頂級裝備，像是技術高超的登山家。

讚揚著台灣、印度是他最喜歡的國家，向其他西方人推崇在亞洲旅遊的安全，人們純樸善良，沒有槍枝暴力的威脅。

問我和乙華怎麼認識的？我答說：我們是在大學登山社 Climbing Club 認識的，一起爬山近十年了。

他笑說：他和湯瑪士也是大學時認識的，不過他們是 Drinking Club，喝酒認識的。他們倆都已近四十歲，還能相偕出國爬山，令人稱羨。希望我和乙華到了這樣的歲數，也能如此。

談起過往，曾經浪蕩荒誕的日子，酗酒吸大麻，生活糜爛虛幻。問他是如何脫離的？他說：「直到有一天，非常討厭自己，厭惡了

靠阿空加瓜峰維生的幸福小倆口。嚮導夫妻──莫瑞斯歐及維若妮卡。

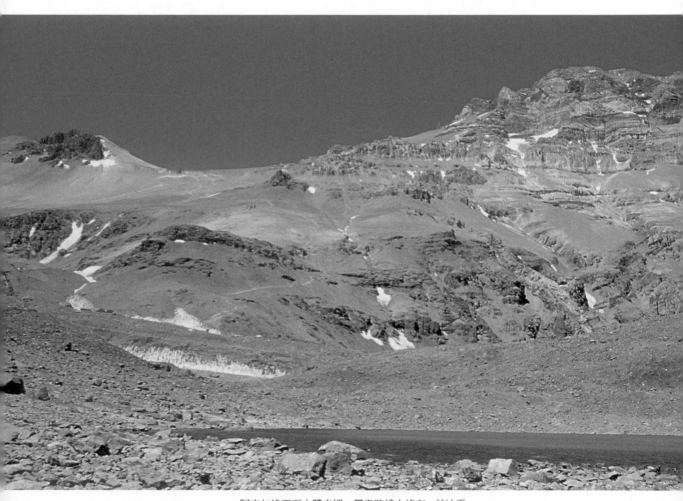

阿空加峰西面山體赤裸，攀登路線上沒有一絲冰雪。

這樣的生活，才決心改變。」

很難想像那樣的他。我猜，旅遊登山一定帶給他很大的轉變與面對自己的勇氣。

高山上的拍賣市集

帳篷邊鬧哄哄的，圍攏著許多人，幾個二十初頭的美國人，剛攻頂下山，將廠商贊助的登山裝備攤放一地，打算變賣以換取現金。

看熱鬧的人多，真正買的多是阿根廷的嚮導及登山客，在阿根廷登山用品選擇性少，有錢也買不到好裝備。不過，他們只買知名品牌，特別是美國品牌，甚至有著瘋狂的愛慕，只要有某品牌的 Logo，不管是大的背包或小手套，都會鍥而不捨的纏著你出售。

克林沒帶羽毛衣，常冷得打寒顫，問了價格要二百美金，價格不低，為了保暖且倫敦的冬天也可穿，雖猶豫終究狠下心買了。

台灣的羽毛製品，質好價廉，且體積小、重量輕。我們和廖先生笑談，下次若再來或有朋友來，記得帶些來賣，說不定可抵旅費呢！

攀登前的深夜起來上廁所，月光皎潔，上方帳篷傳來嘈雜的歌舞聲，已經一點多了，還在盡情狂歡，南美人的熱情享樂，真是隨興到無可救藥。

原來是幾位阿根廷人，昨日當天往返阿峰，真不可思議，同樣的路程，我們排了五天，早已聽聞某些山區當地嚮導一日往返高峰的事蹟，真見著仍不免感到驚嘆及敬佩。

高度適應

登山運動發展至今，已讓登山者創造出琳瑯滿目的攀登方式，技術層面不斷地突破，克服了地形、冰雪、氣候、心理等阻礙。許多知名高山往往不只一條攀登路徑，有的在於攀登技術的克服，有的在於登山策略的奏效，有的則是膽量造就了不可能的任務。然而，不管用什麼方式登高，你都得呼吸。

我們都知道人體是吸入氧氣呼出二氧化碳。高海拔環境的空氣越來越稀薄，同樣吸一口氣，可獲得的氧氣卻少了；氧氣變少使得新陳代謝變慢，也遲緩了二氧化碳的排出，相對的增高體內二氧化碳的比例，過多的二氧化碳又影響了體內組織的獲氧機能，而產生了「組織缺氧」的現象。這樣的情況，人體會試圖去適應而改變，如呼吸加速排除更多的二氧化碳，血液產生更多的血紅素等。

早期的登山者並不清楚高海拔的身體變化，於高海拔區域活動時體能狀況急速衰退或引發高山症，而使攀登活動頻頻受挫。

現在高海拔的登山活動，讓身體適應高山環境，已是攀登計畫中的一環，任何有經驗的攀登者都不會忽略這一點，於適當的高度多停留幾天做休息及適應，降低高山症狀的發生機率或延緩體能的衰退。

有些方式可幫助高度適應，如多喝水、多上廁所、每天爬升三百公尺為原則等。關於壓力艙或藥物等治療，都只是減低症狀而無助於環境的適應，所以若身體真的無法適應高海拔環境，就只有下撤一途了。

西南面的攀登路線至少有九條，我們的路線是最多人攀登的一條，也是最容易的一條。計畫中高度適應及休息的時間共三天，第一天休息，第二天運輸食物至第一營，接著再休息一天，然後即開始攻頂的行動。

抵達基地營時，隊上已有數位隊友發生高山反應的現象，主要症狀是頭痛、疲憊及食慾不振，我也有反胃的現象。這些皆屬輕微的症狀，只要休息便可改善。所謂的休息並不是躺著睡覺一整天，而是指不從事劇烈的攀登活動。休息日通常可用來整理裝備、熟悉環境或建設營地等。藉著輕量的勞動讓身體更易適應環境，也藉著從事較輕鬆的活動減低心理對嚴苛環境的陌生。

第二天早餐後，美涼、開發和我往高處走走，在比睡眠地點海拔更高的地方活動，可幫助高度適應，今天的身體狀況極佳，恢復低海拔時的水準。

運輸日，全隊運輸食物至 Canada 營地（預定的第一營）後再返回基地營。今天約需負重七公斤，攀升六○○公尺，這算是攀登行動的熱身。

早餐後，嚮導將需運攤至第一營的物資攤在炊事帳外，均分成十二份，每位隊友一份。一個小時後出發，嚮導莫瑞斯歐走在最前面，大家一個接著一個的跟著，先穿越一小片冰筍區，接著便是四十五度左右的「之」字型上坡。我們已經不需吃力的追趕隊友了，大夥速度皆很慢，與兩天前不可同日而語，顯然高度影響了隊友們的體能，我和美涼的速度甚至還略勝一籌。

缺氧的地方，爬坡時相當重要的，像呼吸、走路這種平地時自然而然的反射動作，在這個地方卻需特別關注，若不能維持行進

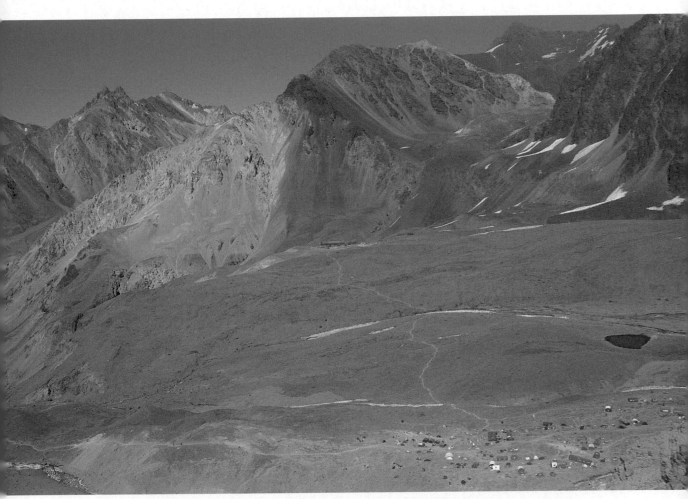

基地營與旅館的相關位置。在兩地之間的路徑大部份是那些想洗十元美金熱水澡的登山客走出來的。

的節奏感，可能就走不上去了，而這樣的節奏感便是登頂的要訣。

抵達第一營，約用三小時。嚮導將我們背上來的食物集中打包於布袋內，用石頭壓好。因為時候尚早，我們及隊上幾個人繼續往上走，約再爬升二〇〇公尺，休息片刻後折回基地營。

下撤時，美涼、開發和我三人一起走，我們速度很快，幾乎是連跑帶跳。到了第一營後開發說他會走得慢些，因為膝蓋的傷，美涼和我一致放慢速度陪著他。開發下降的速度越來越慢，甚至我們必須停下來等，後來開發請我們先走別再等他了，我們不以為意，以為他是不好意思才希望我們先走。

抵達營地，開發去廚房要了一壺果汁來我們的帳篷道謝。他說，其實他希望我們先走的原因是他腳痛得快哭了，不想讓我們看見。

幾天後，我為了這件事向開發道歉，其實這段路並非如此難行，一個人慢慢走應不成問題，我們沒必要陪著。我告訴他，依過去的習慣，若朋友受傷還想繼續攀登，我都會勸退，然而我卻未對他這麼做，因為他對於這個突如其來的腳傷已做了比別人更多的考慮，我們應該尊重才是，但是我們希望他若需要協助絕不能對我們隱瞞，他回答一定會的，他不是死要面子的人，以誠相待、相互扶持才是登山的精神。

美涼和我利用今天的休息日至基地營附近的冰河末端（Snout）散步。冰河融化的雪水夾帶許多黃泥看起來混濁污髒，我們用健行冰斧及冰爪試圖冰攀三至四公尺高的冰塔。但冰塔實在太硬了，在冰斧難以敲入的情況下只有作罷。

基地營附近的冰河幾乎消融殆盡，只剩下北方圭乃峰下的冰河及阿峰山

腳的殘留冰筍。圭乃峰至少還保留些冰山峻容，仍有冰河裂隙和冰崩地形。

阿峰西面則呈現了赤裸裸的岩層，與 Horcones 河谷兩旁的山岩無異。離開基

地營遠一點，仰望這座龐然大山的全貌，才喚起印在腦海內的阿峰模樣。

再散步至附近的冰磧湖，美涼的洗頭癮犯了，就用冰水洗頭，這個時候

陽光頗強，不冷，所以還不至於受寒。閒坐湖畔曬暖陽，相當悠閒，當我們

散步完回到營地時，早已過了午餐時間，廚師幫我們留了午餐，服務真是周

到啊！

【註一】：攀登高峰可分為極地攀登和阿爾卑斯攀登方式，極地攀登是在途中建立好幾個營地，並將

食物、燃料、裝備，分成幾次往高地營運送，危險的路段架設固定繩，確保運輸時上下的安全，是一

種緩慢安全性高的方式，攀登時間較長。通常山腳下會設立一大營地作為指揮安排中心，稱為基地營

Base Camp（BC），再往上的營地依序為第一營 Camp 1（C1）、第二營 Camp 2（C2）……等等。

阿爾卑斯攀登方式，是一種縱走式的攀登，裝備物資力求精簡，不作來回的運輸，而是將所有物資全

部隨身背負，一次搬運到下個營地，同一路線只爬一次。而途中不架設固定繩，隊員以繩索相連，以

一種邊爬邊確保方法，同時往上爬。阿爾卑斯攀登速度快，攀登時間較短。近年來高海拔攀登，趨向

於阿爾卑斯攀登方式，快速的上下高峰，減少人體處於缺氧的狀態，也減少遭遇壞天氣的機會，成功

機會相對性較高。但攀登時為求速度，確保措施較少，故攀登能力技術要求高。

【註二】：雪巴人 Sherpa，為尼泊爾一種族，說雪巴話，為佛教徒。擅長攀登高山，多從事高山嚮導

及挑夫的工作。

捷足先登

三天的適應及準備，即將展開正式的攻頂行動。

我們將用五天的時間攀升二七三三二公尺的距離，途中建立三個營地，一天推進一個，第四天從六○○○公尺的柏林小屋（Berlin）攻頂，再折回柏林小屋，第五天下撤，結束攀登。

這一段路程，我們將不斷地重覆抬腿動作，爬升永無止境的上坡直至峰頂。空氣會越來越稀薄，體能會越來越衰竭，若體能衰竭的速度沒有缺氧耗損率快的話，我們即有幸登頂。然而，阿峰還握有一張王牌，那就是天氣，只要天氣變壞，它可以隨時將我們淘汰出局。

每個人必須背負著自己的裝備至六○○○公尺的柏林小屋！

整理裝備時，我們開始琢磨如何減輕自己的負重。我們很清楚先天體能條件上，自己與這些高大的西方人相比差距甚大。同樣一個二十公斤的背包，對於八十公斤的人來說，只是四分之一的身體負荷，但卻已經接近我們體重的一半。若要增加行動力，就必須降低自己的負擔。

其他隊友也正在思考這個問題。下午，開發來徵求我們的意見，是否願意與他共用一頂帳篷，這是不錯的主意，實際上這頂「The North Face」的二人帳，睡三個瘦小的東方人，綽綽有餘，而一頂帳篷的重量由三人分攤，每人可以減少約二公斤的重量。三位身材魁梧的英國隊友也決定採用這個方式，不過他們三人的塊頭加起來，可比我們大了一倍，有點懷疑他們如何同

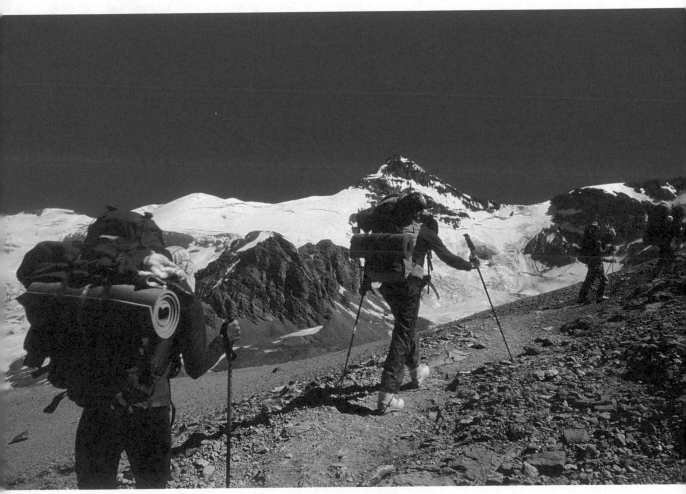

駝著背包，一步步邁向攀登之途。

時擠入這頂帳篷。

個人裝備方面，我們慎重的考量每一件要帶上去的裝備。超過五○○○公尺以上的大山攀登，登山裝備是相當龐雜且攸關生命的，缺少任何一樣裝備都可能危及性命，然而爲了不浪費體能，我們並不希望帶可有可無的東西，所以得詳細的評估每樣東西的使用時機，盡量捨棄非必要的東西。

首先我們考慮是否直接穿著雙重鞋。雙重靴是種對付冰雪環境的兩層靴鞋，外靴爲硬殼塑膠鞋，內靴則是厚厚的保暖隔離層，單單這雙鞋的重量就約四公斤。目前路線上的狀況，至少要超過五五○○公尺才可能用得上它。不過我們決定從基地營就穿著它，捨棄健行鞋。

最近天氣不錯，路線上的冰雪幾乎消融了，嚮導提議不帶冰斧、冰爪，他將全隊的冰斧、冰爪集中保管，若天氣變壞時，再以無線電聯絡基地營的人送上去。這樣又減少三公斤左右的重量了。

至於其他的裝備已沒什麼好精簡了，但我還是剔除了一些小東西，如牙膏、牙刷、毛巾、梳子，因爲高地營的水都是殘冰煮融的，飲用都不夠了不可能讓我們刷牙洗臉。幾卷底片、幾顆電池、少量藥品等，能不帶就不帶。只有一樣東西並非必要而我不想捨棄，就是畫冊。鉛筆速寫已是我登山旅行的習慣，不過以往的攀登，我總是毫不考慮的將它留在基地營，這一次我卻想試試自己到底能夠畫到多高的地方。

當我們亮出背包時，所有的隊友都覺得不可思議。精湛的打包技術讓我們的背包看起來不像裝了五天家當的模樣，重量僅約十五公斤，薩巴斯騰有點不敢相信。我們得意的說，「該帶的東西我們一樣也沒少！」他要我們教

教他如何打包。

廖先生因幫忙揹些食物背包竟然有二十八公斤，是全隊最重的，我很懷疑這麼重眞的沒問題嗎？嚮導也忍不住問他是否需要幫忙分攤點重量？廖先生穩重地說，慢慢走沒問題。丹那的背包也很輕，原來他花了點小錢請人將一些裝備揹至第二營。開發的裝備亦很精簡，但是他那個裝東西的背包就將近五公斤了，所以重量無法降低。

接近中午，全員準備就緒，出發。

每個人的態度已轉換成謹愼、嚴肅，六九六二公尺畢竟也不是個小數目。更何況有些隊友已經領教了高山反應的威力，不敢掉以輕心。丹那去年未登頂，就是飲恨於高山反應做崇，今年他做了許多的防範措施，例如：提早進山多做幾天適應、聘用挑夫將他的高地裝備運至第二營等。攻頂是他最想要的結果。

阿空加瓜峰是一座沒有攀登經驗的人都可能登頂的高山，但並不表示它是座簡單的山。事實上，阿峰的出事率比其他世界大山都高，太多案例是因爲輕視它的困難度。

緩緩而上，隊友間莫名的競爭壓力再度出現，我努力地調整步伐與呼吸的節奏，刻意去避開這種壓力，不在意別人的速度。漸漸的，有些隊友停下來休息，我維持不變的緩慢速度繼續上升，走至隊伍的最前面緊跟於莫瑞斯歐，美涼也是。

莫瑞斯歐於一個稍微平坦的地方停下來，請我們休息吃午餐。隊友陸續上來了，開發並沒有停下來休息，繼續往上走，負傷的他說長痛不如短痛，

儘早抵達營地就能儘早休息。

約駐留了半小時，大夥皆沒有啓程的意思，美涼和我不想再等了，告知嚮導一聲，再度出發。約一小時後美涼追上了開發，我緊隨其後。三人一起抵達第一營，比其他人早到半個小時，有效率地將帳篷搭起來。

山稜上的佛朗明哥

第一營地如天空之城，懸在瘦窄的稜線上，三側臨深淵，俯瞰基地營，營帳成了一個個小黑點。熱鬧的聚集營帳遠了，往後是更艱困的境地了。

帶著疲累，乙華、開發和我幫忙廖大哥和馬薩羅搭帳，完成之後立刻鑽進帳篷裏休息，其他隊員也是如此，只剩下辛苦的嚮導們，還得扛著殘冰融水準備晚餐。

高山的陽光就如冬季的暖陽，非常舒服，我躺著休息。乙華拿出畫本，不停地速寫著隊員的狀態。而開發還在忙著，裝備衣物堆滿一角，在基地營時聽他自誇過，同帳篷的馬克東西多而凌亂加上龐大的身軀，總是佔了帳篷三分之二的空間，而自己的內務像診所般整整齊齊。看來是有點言過其實，相較下我和乙華在山裏的生活，可就更有效率；故意笑他：「不是說過自己的內務像診所嗎？怎麼會亂七八糟的！」他發窘，不好意思地趕緊整理。

帳篷後門緊臨懸崖，隔著山谷與圭乃峰對望，它的南面山容清楚可見；陡峭的雪坡，隱約可見的冰河裂隙【註一】，高度雖僅五四六二公尺，卻比阿峰更具有技術性、更難攀爬。

當初和乙華計畫此次南美之行時，最初的想法是希望能長時間連續攀登

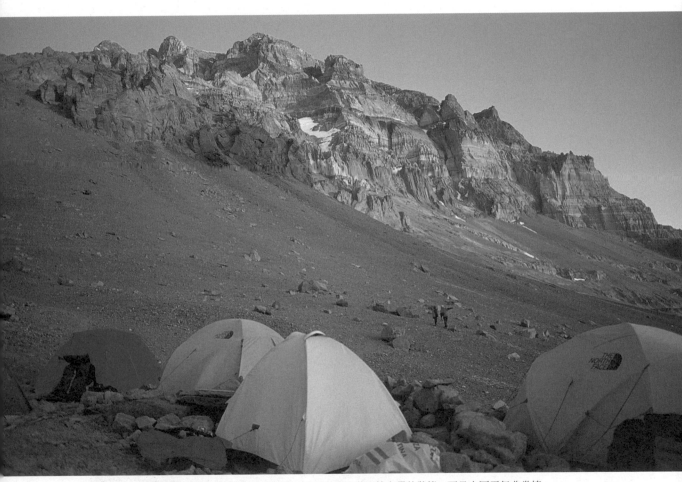

第一營，Plaza Canada，5000公尺，目前身心狀況皆在最佳狀態，而且山區天氣非常棒，這是攀高前難得的悠閒時刻，明日之後能否保有這樣的精力和情緒，就不得而知了。

高峰，希望能更有效率的累積登山的實力與經驗，除了阿峰之外，附近的圭乃峰、Fitz Gerold 都是我們的目標，最後因經費及時間問題而作罷。

聽著莫瑞斯歐邊指邊說著它的攀登路線，需要三天的時間，全程在冰河雪面上，具有相當的技術性。真覺得可惜沒有安排這座山。

英國夥伴和馬薩羅似乎都有頭疼的現象。

見馬克獨自一人坐在崖邊，望著遠方若有所思，不斷地拾起小石子丟下山谷。看他那模樣真為他感到難過。雖然登山經驗少，但面對高山的試鍊，他並不輕率，堅毅的意志與精神在他和其他隊員身上都能看的到。頭痛雖不

稜線上的豪華馬桶。

至於讓他病倒，卻令他心情沉重，此刻的他在想什麼呢？真想過去拍拍他的肩膀，問他怎麼了？

我終究沒過去，大男人面對我的慰藉，可能會尷尬。

薩巴斯騰將背上來的桶子、馬桶墊子與蓋子，置放在懸崖邊的大石旁，充當上大號的地方，之後再將排洩物以塑膠袋打包背下山去。為了給客戶多一點點舒適，硬是多背了非必需的用品，雖是小舉動，卻讓人窩心。

坐在馬桶墊上，背靠著大石，前方山巒疊嶂，迎著山風，遠望遼闊的世界，心曠神怡，這是個很棒的方便之處。（只要你不介意上方不遠處，其他隊伍的觀望）

其實，崖邊大石後方到處是乾掉的糞便，

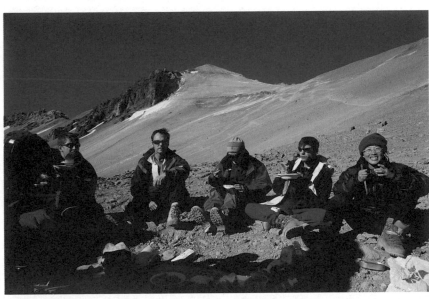

隊員圍坐享用晚餐。

許多登山客上到高海拔就算有心也無力做好糞便的處理。薩巴斯騰年年帶客戶來，和只來一次的隊伍不同，環保淨山，和他們是休戚相關。

晚餐在帳外吃，人手一盤米飯，真是難吃，米心硬硬的根本沒煮熟，在第二營吃的也是一樣，真懷疑他們到底懂不懂米該怎煮啊！配著廖大哥從台灣帶來的魚鬆，才勉強將晚餐吃完。登山公司所安排的大致上都挺好的，唯獨食物，廖大哥的說法是：「有夠難吃！」

土司麵包又乾又硬，或許連狗都不吃，米飯總是沒熟，而行進間吃的餅乾、糖果既硬且甜，真是難以下嚥。

山上的食物著重的是高熱量、易煮、不難吃、好消化，也就夠了，沒什麼好要求的，加上我和乙華對食物可說完全不挑，沒有什麼不吃的，對當地的食物通常很快就能適應，為了減少重量，我們省略了從台灣帶來的食物。

真是這次登山準備最大的失策，離開基地營之後，我們幾乎沒有一餐吃得好。

晚餐之後拿出一卷佛朗明哥音樂，他總是用一種欣賞臺灣人的口吻讚揚我們，然而我聽起來總覺得怪怪的，似乎話中有話。總之唱台灣歌的要求，以廖大哥的老歌CD帶過去了。

隨後開發拿出一卷佛朗明哥音樂，換下廖大哥的老歌專輯，接上兩個小喇叭，音樂一傾洩，吉他清亮的弦音輕輕柔柔挑起，讓人整個沉靜了下來。

突然，奔放強烈的節奏襲來，我感到心被猛然提起，像被用力的挑撥著，吉他聲在偌大的山谷天際間迴盪，如天籟，我有著前所未有的震撼，沒想到佛朗明哥的音樂竟然如此強烈、撩人。

砌石藝術家

清晨醒來，嚮導們已在清冷的帳外準備早餐，其他營帳還靜悄悄的。

乙華和我鑽出睡袋打點裝備，開發仍不肯起床，因為他知道其他的人絕

拉丁暮色。

回頭看其他隊員，沒有人交談，只靜靜地望著前方，墨鏡遮掩了真正的情緒，大夥都沉浸在醉人音樂裏。

夕陽西下時刻，藍天轉成橙紅，隨著光線的消逝景物漸漸轉黑，莫瑞斯歐突然興起，攀上懸崖邊的巨岩，站立在頂端展開手臂，形成一個十字的剪影，逗大家開心。

這是難得的悠閒，明日之後高度愈行攀升，大家能否保有這樣的精力和情緒，就不得而知了。

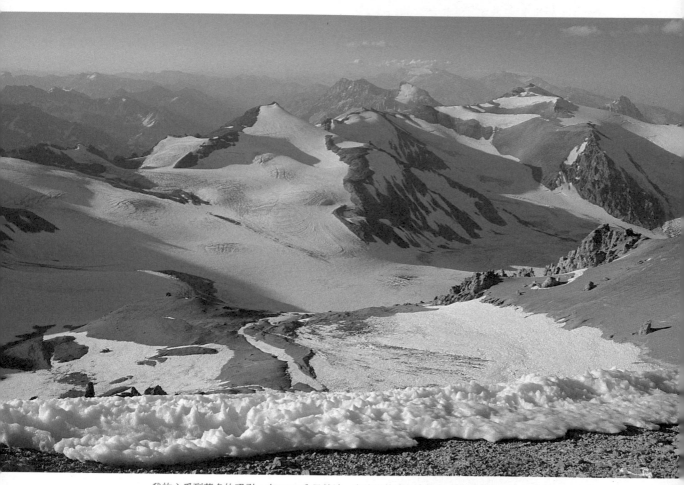

我的心受到莫名的吸引，在 5400 公尺營地，在疲累的路程之後，我四處遊走，
只想窺知那邊緣的另一面是什麼視野——是寂靜的冰河谷，是層疊的安地斯山。

不會這麼早起，起來也是耗著，不如多睡一下。然而，我們登山的習慣，讓我們不想賴著，開發只好配合我們起來打包。

薩巴斯騰詢問每個人的狀況，一見乙華和我卻自個說著：「我知道妳們很好，沒有問題！」幾日以來的表現，嚮導對我們倆似乎挺放心的。

早餐大夥吃得很不起勁，無精打采地，似乎對於今天的行程不感興趣。

今天又增加一些重量，我們必須揹一些食物，廖大哥的背包超過了三十公斤。

莫瑞斯歐帶頭出發，沒有人一馬當先跟上，反而互相推讓，等著、賴著不走，彷彿走在後面就能多一分力量向上似的。

這已不是逞英勇的時刻，大家都了解自己不是勇猛健壯的登山家，而走在後面比較沒有壓力，可以慢慢走。甚至對某些隊員而言，跟著別人的腳步，在心理上是比較容易的，看到的只是前面隊友的步伐，一步步跟上即可。若是獨自走，要面對的是漫長的路程、陡峭的地形，這一張望可能就意志消散，無力向上。

開路先鋒總是困難重重，要有信心要有勇氣。而尾隨在後卻是容易多了。

隨著高度攀升，路線是不斷的「之」字形向上，似乎永無止盡。

路線上散佈著其他隊伍，每個人都是走走停停，高大的身軀馱著大背包，低頭喘氣。我奮力地想跟上莫瑞斯歐，卻無能為力，甚至連緩慢向上不停下來喘息我都辦不到。我根本操控不了我的身體，我只能依循它的反應。

第二營地相當平廣，像是半圓形的瞭望台，安地斯山脈盡收眼底。冰河

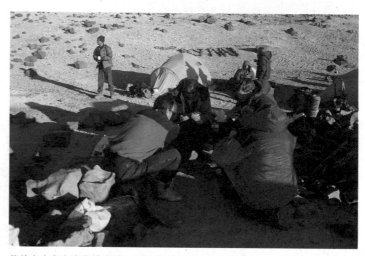

英美人士奮力廝殺撲克牌，正趁著高山反應發作的潛伏期，清醒腦袋。

融化的只剩殘冰，並形成一根根的冰筍，大大小小的石頭散落著，像來到了奇異星球。

今天的狀況已明顯不比昨天，每做一件事都疲憊不堪，一起身總一陣暈眩，彼此互相叮嚀著，「動作慢一點」。

廚師今天從基地營上來，卸下背包，拿出雙重靴、帳篷及食物遞給丹那和湯瑪士，看到這一幕，乙華、開發和我睜眼相視，這感覺有點像作弊，大家都辛苦的「揹著」物資上來，他們竟然雇請廚師當挑夫。腳痛仍堅持自己揹的開發情緒有點不平衡，對他們感到不以為然。我淡淡一笑，安慰著開發別太在意。

登山的形式有很多，有人堅持獨攀、有人自組隊伍自立攀登、有的請挑夫協助、更有請雪巴嚮導沿途開路、照料確保登頂。雖然艱難度極端不同，但是就算是最商業化的隊伍，每一個人仍得忍受種種折磨，靠自己的雙腳踏上每一步，這就是登山。

重要的是自己如何看待登山，是只求登頂不問方法，還是追求更艱難的

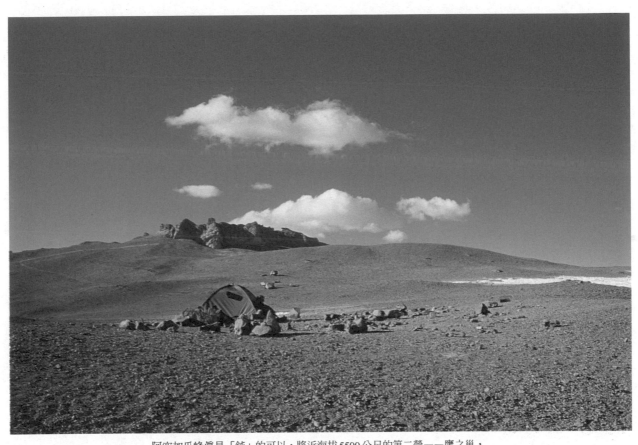

阿空加瓜峰真是「鈍」的可以，將近海拔 5500 公尺的第二營——鷹之巢，
竟是這般平廣，連找一塊可遮蔽的如廁處都難。

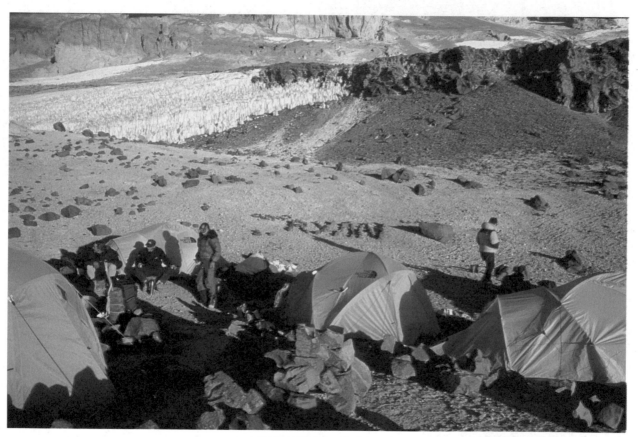

克林以石頭排出兒子的名字。

約瑟夫正專注於砌石。

挑戰，試著突破自己精神相體能上的極限，然後發現生命的無限可能。

我明白我所求的是後者，那也是我一直熱愛登山的原因。

黃昏是山裏最美的時刻，也是心靈最幽靜的時刻。

為了拍照，我向邊緣遊走，忘了晚餐的時間，回到營地，大夥已用完晚餐各自散去，嚮導替我留了米飯，累了一天應該饑餓的，我卻一點胃口也沒有。想到辛苦還在後頭，需要體能，只好勉強自己吃下食物。

乙華和開發去散步。馬克、金姆、賽門、丹那、湯瑪士圍著玩撲克牌，他們五人習氣相近，為了保留體力，多數時候總在休息，只從事靜態活動。

如果他們是有經驗的登山者，就應當知道適當的勞動比光是休息完全不動來得好。

克林和廖大哥坐在一旁，吞雲吐霧，他們倆是隊上唯一抽煙的，是最佳煙友。

克林指著營帳後面要我看，原來用石頭堆著的「6962」阿峰高度的數字，竟然變成英文文字「RYAN」，他兒子的名字。

那是你堆的？我不可置信地問。

是啊！他的笑容裏有著得意與滿足。

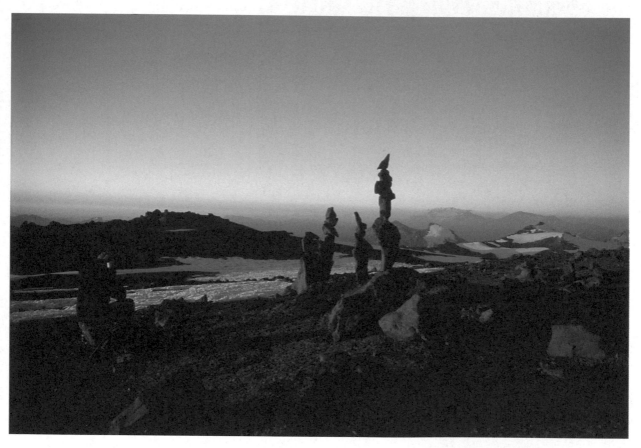

夕陽餘暉，石塔顯得神聖肅穆。

在這高度一施點力，做點小事，都會讓人氣喘、疲累、暈眩，更別說是搬動五、六十顆石頭。我想，他一定非常深愛兒子，並且非常想念他。真愛是不會因距離遙遠而有絲毫減損。

前方的約瑟夫也在堆石，不是堆某位心愛的人名，而是堆砌石塔。看他撿起石頭仔細端詳一番，耐心地試探著最平衡的角度。奇形的石頭就在他的巧手中一顆顆向上疊。

「在家也常這樣堆石嗎？」

「偶爾，這是我另一個興趣。」

「這是一種平衡，年輕人都應該要學習。」

這位嚴肅不多話的工程師，連興趣都這麼安靜。

太陽西落，溫度漸漸降低，冷冷的寒意圍攏，低溫凍得我忍不住顫抖，不想進帳篷，加了外衣。約瑟夫專注的神情卻完全無視於四周的寒冷。

夕陽餘暉投射在四座石塔，最高的疊有七個石頭之多，像是雕塑品，也像是原住民的圖騰柱，映著金色光彩，在這荒寂的高山上，顯得蕭然神聖。

越了解這些夥伴，越是喜歡他們。每個人各具特色，各有動人的生命篇章。

4. 步步高升

高度吞噬我們的體能，每個人都在逐漸的衰退中，沒有人笑得出來，沒有人隱藏得了身心的疲累，低海拔時的嬉笑本領已經喪失了，沒有人笑得出來，大家皆在體能和意志間搏鬥。

在高海拔攀岩，不一會就氣喘無力，癱坐一旁。

今天的行程約二小時半，接近中午，隊伍拖到不能再拖了才出發。

馬薩羅的狀況不太好，走得相當緩慢，搖搖晃晃的，好像隨時會癱下來。其他人的疲憊亦全寫於行動上，我也不例外。

原本走在最後面的我，緩慢的攀升，還是超越了幾個人。

途中在一塊懸岩下休息，大家癱坐著動都不想動。丹那咒罵一句，「真是的！這麼累！我還付了的！

錢！」隊友們都苦笑了。

雖然疲累我仍不改攀岩者的習慣，觀望一下這塊岩壁是否有不錯的攀岩路線，這片懸岩岩質甚佳。

「莫瑞斯歐，Rock climbing!」我呼喊著嚮導並指著岩石。他是位很有經驗的攀岩者，甚至出了一本專書介紹門多薩近郊的攀岩路線。

莫瑞斯歐笑了，站起來開始攀岩。他靈活的橫渡這塊懸岩，並訂出一條路線，果然是練家子，身為攀岩高手，他是不是早就技癢這塊懸岩，不想打人才怪！）我跟著爬了幾步，後來美涼、開發、馬克也玩了起來，頓時間消沉的隊伍，稍微恢復點生氣，只是沒爬幾步，全都不行了。好喘啊！這裏的氧氣真的比較少！

再度上路。

終於到了第三營——柏林小屋。有幾間三角木屋於此，這木屋是用相當厚重的實心木搭建的，堅實穩固，能夠抵抗極端惡劣的天氣。木屋的門是一片木門，奇重無比，由下往上推，以粗鋼索吊著，感覺像砍頭鍘。嚮導使用其中一間，隊員們仍住在自己揹上來的帳篷裏。

隊友陸續到了，馬薩羅也上來了，但是他的情況相當糟，嚴重水腫、雙腿無力、身體虛弱，且頭疼不已。嚮導見狀，知道不能再任憑他繼續攀登，再這樣下去可能會出事，於是勸退。

馬薩羅從第一營後，精神狀況一直很差。前天，他因重心不平衡而導致背包摔落地面；昨日坐在旁邊吃飯的他，竟不小心睡著，倒靠在我身上。而

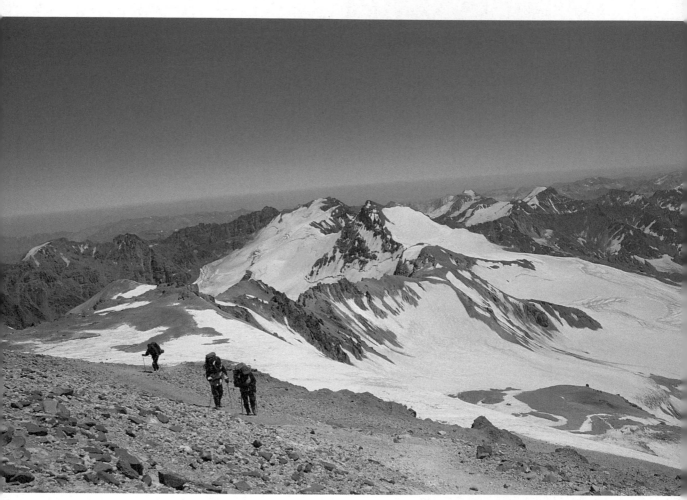

氧氣越來越稀薄，步履越來越蹣跚，向第三營途中。

今天，更是擔憂他跟蹌不穩的步伐會讓他摔到山下去。我一直注意嚮導何時才會阻止他繼續前進，最後是在第三營，嚮導們才採取行動。他的體能急速衰退，高山病症越來越嚴重，再不下撤，恐會引發更危險的肺水腫或腦水腫。

高山症是因為人體對於高海拔低氧、低壓、低溫環境的不適應而引發，起先是急性高山病（AMS），主要症狀是頭痛、反胃、疲勞、缺乏食慾、頭暈、失眠；情況輕微的可在一兩天內復原，但是越加嚴重的話，就有肺水腫（HAPE）或腦水腫（HACE）之虞，若引發這兩種高山症很可能會致死。

肺水腫是肺泡中積了體液，因而導致氧氣運送功能降低；肺部會積水的主因是血液循環不良。其症狀是強烈乾咳、呼吸困難、吐血痰、胸有雜音、體能衰退，唇和指甲漸紫。

腦水腫可以立刻發生在一個高度適應良好的人身上，發生主因仍與缺氧有關，可能是腦部某些特定區域缺氧而導致功能受損。症狀是昏迷不醒、失去方向感、意識不清、知覺降低或產生幻覺。

以上症狀的治療方法就是供氧或恢復低海拔的氣壓，與這有關的裝備是氧氣筒和氣壓艙。不過還是一句老話，下撤才是改善高山症最好的方法。

結果，馬薩羅決定退出攀登行動，嚮導委託正要下撤的國家公園警察協助護送馬薩羅回基地營。

這是他的第一座山，第一座便是南美最高峰，先前我問他為何來爬這座山，他露出近乎迷惘的神情，用一種緩慢的口氣說，因為他過去的生活太無起伏了，所以想做些不同的事。這還真是個不同的事呀！但願他獲得他想要

的了，即使未登頂，他也獲得了前所未有的體驗。

食慾大降

現在的高度六○○○公尺，我的身體即將體驗前所未有的稀氧環境，這裏是美涼與我的新高過夜紀錄，雖然目前並無特別不適的狀況，但是疲憊異常，做每一個動作都相當吃力與遲緩，我能預料今天晚上必定頭痛，因為人於休息狀態時身體循環趨於緩慢，高山反應症狀通常會較為劇烈。

迅速地照了幾張相，便鑽進帳篷休息了。

我與美涼躺著但沒有睡著，開發非但沒休息，還忙進忙出的。起初我沒理會繼續躺著，後來覺得不太對勁，起來詢問，才知道原來他弄倒了水壺，把自己身上的衣服和美涼的睡袋角弄溼了。

這可是很嚴重的事，為了減輕重量他並沒有多帶備用衣物，如果這些衣服乾不了，並不只是舒不舒適的問題而已，很有可能會因衣服的保暖功能無法發揮而導致失溫。失溫（Hypothermia）是指人體持續喪失熱量，速度快於體熱的產生，因而無法維持正常的體溫。而溼衣服會加速熱能的傳導，使體熱散失的速度更快。

他將濕的衣服脫下，晾在帳篷頂，身上只剩單薄的內衣，還好今天天氣還不錯，我們請開發留在帳內不要再出去了，我們幫他看顧衣服避免掉落或飛走，若在這個節骨眼受寒，可就前功盡棄了。

晚餐時刻到來，必須在外面用餐，我們建議開發留在帳內我們可以幫他遞送晚餐，但他決定將部份快乾的衣服穿回去，用體溫烘乾，現在太陽還未

下山應該不至於太冷，希望如此。

今天的晚餐是馬鈴薯泥和速食湯包，每個人都食不下嚥，因為極度的衰弱造成食慾不振。金姆托著盤子勉強吃了兩口，痛苦地托著額頭；克林只喝湯；賽門根本就躺在帳篷裏不出來。美涼吃了一盤薯泥，我也勉強吃了一小盤但卻覺得反胃。只有開發還有興致向嚮導索取胡椒調味，並吃了兩盤。他認為即使食慾不好，也必須勉強自己多吃些，身體才有能源恢復。

我倒不這麼認為，因為腸胃的消化功能亦會隨著高度衰退，我有點擔心過多的食物反成為腸胃的負擔，所以寧願少吃一點（這只是個人的理論）。但於高海拔進食必須嚼得極碎再慢慢下肚，如此對於消化較有幫助。

從早至今，我只吃了一碗麵茶、幾顆糖果，晚餐一碗速食湯及一小盤馬鈴薯泥，並未覺得饑餓，應該是高海拔降低了餓的感覺了吧！東西吃不下，仍強迫自己多喝水，高海拔環境會加速身體脫水【註一】的機率，一定要補充許多水份，而且身體對口渴的感覺也會變得遲鈍，可能缺水而不知，所以必須提醒自己。

嚮導交代了明天的攻頂行動，並分發行動糧，餅乾、乾果、巧克力等，看來全沒胃口。

此時一位完成攻頂的登山客緩緩地走下來，他似乎已用盡所有的體力，金姆迎向前去將他攙扶下來，嚮導問他是否需要熱水，他用他最後的那點力氣點了點頭，然後癱坐下來，雙眼無神，也沒有力氣說話，甚至連登頂的喜悅都表現不出來了，很顯然這位經驗不足的登山客，在最後的十四個小時耗

想上大號的夜晚

夕照餘暉，今天傍晚的天空很美。可以清楚看見峰頂及那條細紋般的路徑，很多人剛剛從山上下來，顧客、嚮導、獨攀者，登頂的、挫敗的，總之無一不是精疲力竭的。不太寬大的營地，擠滿一堆有氣無力的人，皆面臨著嚴苛環境的威脅。很多人覺得爬山都是些不怕死的人，我倒覺得爬山是為了想了解人類生命的韌性及本能在那裏。

晚餐後回至帳篷，頭昏暈，連拉帳門都好像所有的血液全往開門的那隻手流去了。全身無力，可是背包還沒整理，必須打包好才能休息。現在衰弱的身體面對得了明天漫長的攀登嗎？有點不敢想，只有靠著意志力去提振攻頂的慾望。

我們三個人說好，若半夜想上廁所，准許於帳篷前庭解決，不用跑到外面去，但是為了不讓帳篷內的味道太難聞，必須先挖個洞，解決後埋起來，比照貓咪的作法。以現在這個缺氧的腦袋來說，這是一項德政。整理好背包，鑽進睡袋躺平。

睡眠是斷斷續續的，充滿倦意卻難以入眠，全是高度在作怪，美涼和開發也是翻來翻去的，應該也睡不好吧！

約凌晨一點，爬起來上廁所，上完後鑽回睡袋，沒多久竟然有些便意。前兩天一直便秘，排泄不很正常，現在終於有些「感覺」了，然而卻在六○○○公尺的地方，還是三更半夜。總不能在門口撒大條吧！但現在外面不知

道零下幾度？該不該出去呢？從前曾聽說在高海拔上廁所凍傷的案例，若發生在我身上豈不是很糗＂現在怎麼睡也睡不著了，一直盤算著該如何解決，早上再出去？還是現在解決？現在出去會不會凍傷？忍著忍著兩個小時過去了，便意仍濃，已是深夜三點，距離起床的時間還有三小時，再這樣耗下

攻頂前的最後一個基地營——柏林小屋，約6000公尺，那些殘留的冰筍就是我們的水源。

去，睡都不用睡了，於是我決定出去上廁所。

我爬起來，穿上所有保暖的衣服，帶著風衣走出帳篷。

我走到巨石後的糞便區。月光皎潔，四周的景物帶著深邃的湛藍，一種沉睡的顏色，但這樣的深夜，在這樣高度的人們，有多少人能沉睡？

躡手躡腳避免踩到冰凍得像石頭的屎，選定一塊稍微乾淨的地方後開始上廁所。好像蹲在冷凍庫喔！所幸無

風。低溫使得上廁所特別的困難，約花了二十分鐘的時間，只排泄出一點硬便，不過終究還是上了，我心情輕鬆的回帳篷，鑽進暖和的睡袋，至少還有二小時能睡。

數著步伐上雲端——乙華的登頂心情

睜開眼，鵝黃的帳篷泛著微白，天亮了。

唯一裸露於睡袋外頭的眼部感受到一股寒意，令人意志消沉的溫度。

詢問美涼及開發的身體狀況，美涼晚頭痛，開發則是反胃，總之，三個人皆渡過輾轉難眠的一夜。

6:00嚮導來敲帳篷請我們去吃早餐，依昨天的計畫將於一小時內出發。

一點食慾也沒有，好像任何食物入口後都會被胃給踢出來，我只喝了二杯熱水。

其他人的情況我已無暇顧及，缺氧讓人變得冷漠。

半年來的準備和訓練就是為了今天，拜老天爺的眷顧，是個好天氣。

7:30，展開攻頂行動，薩巴斯騰率先出發，大夥一個接著一個地跟上。

今天身上多了些行頭，頭套、風雪鏡及兩指風雪手套。出發之際才發現自己忘了調整登山杖的腕帶，戴著風雪手套的手無法套進腕帶裏，這個小得可以的疏忽竟讓我難受得差點放棄攀登。隊友們不停地向前邁進，速度不快但足以讓我全力追趕，我不敢停下來，於是邊走邊調整腕帶。兩指風雪手套實在操作困難，始終無法將它調整至最適當的長度。我現在是步伐大亂、氣喘不已、情緒煩燥，只冀望隊伍趕快停下來，好讓我稍作調整。

站在南半球最高點，俯瞰綿延的安地斯山，祥和、平靜、悠遠，群山大地美得令人渾然忘我。

「Are you all right?」平時不太說話的維若妮卡，覺得我不太對勁。

「沒事。」我敷衍地回答。

一小時後，隊伍終於停下來休息，我將所有的東西重新調整，喝幾口溫水、吃兩顆糖。似乎清醒了些，但無力及倦怠感依然強烈。

缺氧讓自己處於昏暈的狀態，這種感覺我曾於攀登汗騰格里峰（Khan-Tengri,7010m）【註二】有過，不過這次我知道如何改善情況，補充點水份及糖份會有些幫助。

繼續上路，拖步前進著，克林走在我前面，看來情況比我還糟，就如同昨天的馬薩羅，已經沒有力氣穩住自己的身體。其他人也好不到那兒去。

心情激動，很想哭，可能是因為不相信自己對痛苦的忍受竟能到如此的程度，也可能是期盼許久的登頂即將在望，更可能是高山反應導致情緒失調。記得吳錦雄老師（第一位攀上世界最高峰的台灣人）於登上珠穆朗瑪峰

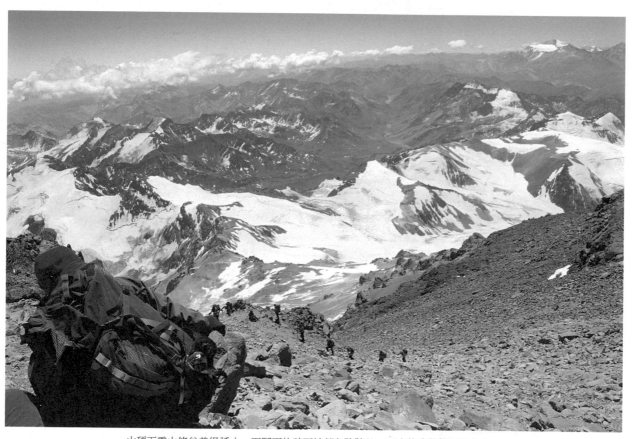

山頂下雪山悠谷美得誘人，而腳下的碎石坡卻危險隨侍，下山的步伐得更加小心。

【註三】時，不能自己的范淚，是不是就是我現在這樣的心境？

克林停下來，坐在大石頭上，看得出他正掙扎於進退之間，我向前去輕拍他的肩膀。

「克林，我們快到了，慢慢走，加油！」我喘著氣說著，刻意不隱瞞自身的疲憊，希望他明瞭我和他一樣難受。他笑了，再度拖步前進。

抵達 Independencia Refuge，南面的 Polish 冰河路線在此交會。許多隊伍從這段路線爬上來，再加上傳統路線的人，攻頂的人約近三十人。

風很大，一停歇便覺得冷，美涼和開發縮著身子似乎睡著了，平時精力充沛的廖大哥也是愁眉苦臉。薩巴斯騰搖醒睡覺的隊友，命令他們不准睡，並發糖果給大家，叮嚀找們喝水吃東西。

接下來將橫渡攀登一段強風路段，薩巴斯騰以前所未有的嚴肅命令我們務必小心且迅速的通過接下來的路段，即使相當的累也不要停下來休息，並務必穿上所有防寒的裝備，尤其是防寒手套。這一段路是相當容易凍傷的路程，由於強風導致的風速效應會讓溫度驟降至零下數十度。

我們已完全處於險境，不能為了綁鞋帶任意脫去厚手套。不能因為疲累而走走停停。更不能讓痛苦不堪的疲憊侵擾專注力。

風果然無情的刮起，我換掉太陽眼鏡改戴上風雪鏡，風雪衣能夠包裹的部位全都拉扣起來。頂著風一步步的走，強風吹得我不得不側著臉，推風前行，冰冷的感覺像針般的刺痛我的鼻和唇，幾乎要失去知覺，這樣的路程持續了二小時。

橫渡後緊接著攀升五十度左右的碎石陡坡，約六百公尺。這段路程考驗

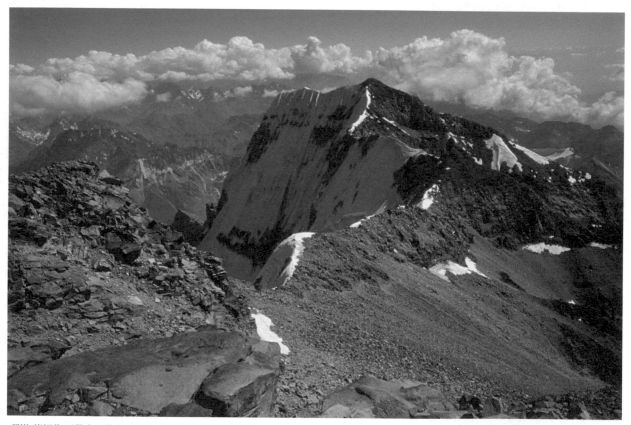

剛拖著好像不是自己的身體踏上峰頂，望著眼前陡峭的雪白冰壁，卻馬上忘了所有的艱困，心底思索著那面冰坡如何攀爬？人還未下山，心就已有了下一個挑戰。

大腿的肌力，我們必須將雙重靴重重地踩在鬆碎的石堆上，並努力維持平衡。登山杖於這段路程發揮了最大的效用，它能夠節省相當多的力氣。

大部份的人起先是沿著碎石坡的左側攀登，但是漸漸地就各自走個人認為較容易的路。一些地方由於過多人的踐踏而露出岩層變得難以攀爬，幾顆大石頭則暫止於斜坡上，似乎不小心觸動它就會滾到山腳下。我們的隊伍後來也分成三路，於阿峰卡峰及南峰間的鞍部才再度會合。

克林終究是放棄了。因為他發軟的雙腿無法再應付這些石頭，或許他使用登山杖能夠捱過去。

阿空加瓜峰完整的呈現眼前，就像莊嚴肅穆的神殿，而我正虔誠地接近著。這是我生命中全新的境界，接近七○○○公尺。

「妳們絕對可以登頂，再半小時就到了。恭喜妳們成為台灣首登女性。」

薩巴斯騰提早恭賀我們。

「半小時還很長呢！」我保守的回答。

其實現在的我，已經疲憊到了自己無法想像的境地，腳好像不是自己的，我告訴自己，每走二十步就可以稍停喘五口氣，走四十步可以喘十口氣，只要走，就有資格多喘幾口氣。

眼前又是一段攀升的斜坡，後方似乎沒有更高的地勢了。幾個人已經翻了上去，不久傳來歡呼聲，太好了！那就是山頂。

我數著最後幾百個腳步，終於登上雲端。

我和美涼興奮的相擁，眼淚落了下來。登頂的這一刻，多年來共同努力的感動全都釋放了出來。

站上南半球之巔——美涼的登頂心情

登山，是非得經過一番磨難，才能獲得心靈上熾烈的滿足。

過去的紀錄、今日下山的登頂者，都警示著明日的困難。沒有人討論，盤算的是如何上去那山頂，如何平安下撤。

沒有人信心喊話，大家早早躲進帳篷休息；到了這個地步，盤算的是如何上去那山頂，如何平安下撤。

夜越深，氣溫越冰冷，我在極需休息的夜裏失眠，頭隱隱作痛，這是常見的高山病；同一個姿勢讓頭痛的感覺加劇，藉由改變姿勢稍許轉移頭痛的難受，可每一翻身在這寂靜的夜像是巨大的聲響，深怕吵醒乙華及開發，整夜我就在猶豫與不得不翻身的兩難中煎熬。我想著自己怎麼會頭痛？這頭痛會消失嗎？還是更嚴重的前兆？明天我還能向上嗎？思緒中盡是負面的念頭及擔憂。

隔壁帳篷有咳嗽聲，越來越嚴重，像用盡了氣力要咳出所有的不適，我為他感到擔憂，希望他沒事。頭痛、咳嗽、失眠，今夜有多少強悍的登山者，在與大自然的抗爭中，明白了自己的脆弱與無能為力。

天終於微明，莫瑞斯歐的呼喊聲，像敲擊戰鼓，大家迅速起身，最後一戰可不是鬧著玩，得全力以赴。長長的隊伍緩慢向上，跟每天的出發沒兩樣，不同的是，經過無法成眠的一夜，不論在精神上、體力上，我都感到前所未有的虛弱。沒有力量逞強，我的速度落在隊伍之後，沒有人看出我的慘狀；我得用力使勁，真是舉步維艱，雖然身體非常難受，殘存的清醒意識告訴自己不許停下來，我只能放慢速度讓身體有時間去調適。

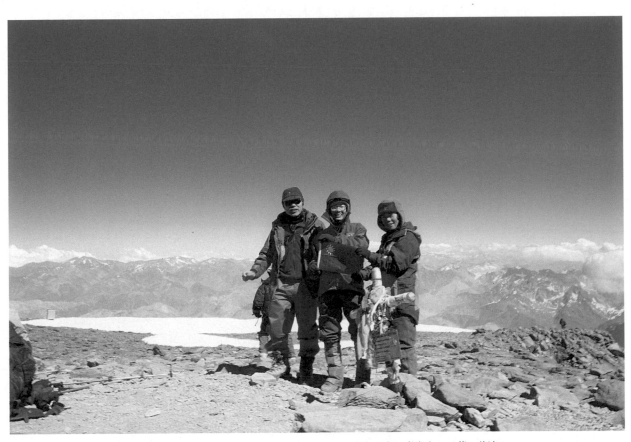

終於不用往上爬了。這段登頂之路共用了六小時。由左而右，廖先生、乙華、美涼。

煩人的頭痛雖消失，但所有的精神意識和體能，也似乎都在昨夜流失了。

我好像只是一具皮囊，缺乏生命的能源。抵達休息處，整個人頹然地癱坐在石堆上，縮著身子，我好睏、好累、好暈眩，我需要一點點睡眠。

薩巴斯騰喊著：「Don't sleep!」

「嗯！」我連敷衍的回答都無力。

我知道睡覺在登山過程中是多麼的危險，但我真的需要閉上眼休息，儘管只能是幾秒鐘。薩巴斯騰又關心地喊著：「Don't sleep!」好吧！一鼓氣勉強睜開眼抬起頭，吃了一顆開發硬塞過來的糖果，喝了點水精神才好些。

我知道我可能是因血糖過低而意識虛弱，但反胃太厲害，連吞一顆糖都難，整口袋的糖動也沒動。明知該振起精神，該吃點東西多喝點水補充能量，偏偏心底意志不夠強，又做不到！

前方細長陡上的路線，在我略微暈眩、意識不清的腦袋看來，像是天梯，遙遠而渺然。凝視片刻想著要如何攀登，浮起的念頭是困難的，我沒有花太多心思擔憂，我只能專注眼下的步伐，每上一步就更接近峰頂一些。沒有積雪的碎石陡坡，走在其上，像是流沙中的螻蟻，掙扎用力、陷落，這困難反而激起我的精神，專注的渡過。不過我的意識只在方圓五公尺內，克林和賽門在這一段放棄了，那是下山後我才知道的。缺氧竟讓我意識如此模糊，這是從來沒有過的經歷。

越往上空氣越稀薄，呼吸也更急促，沒想到與生俱來的呼吸能力，在七千公尺的臨界點，變得異常困難。而心力也只能專注在上攀的步伐，四周的

群山在腳下綿延，我們確實踏上了南半球之巔。

一切沒了意義。這樣的境地，讓腦子的思緒變得如此的簡單。

最後一段路遙不可及，湯瑪士受不了我緩慢的步伐超到了前面，跟在他的後方原本快崩解的體力竟又好了一些，數著步伐休息、向前，成了攻頂的動力來源。終於，我踏上了峰頂。

擁抱、恭喜，山頂上一片歡樂。我心底最深的感動只有乙華能懂，我們倆緊緊相擁，大聲喊著：「成功了！我們真的辦到了！」

很難相信我們真的辦到了，但，這確實是真的。那一刻的感動真叫人難忘，一切都是值得的。

站在南半球之巔，俯瞰層巒疊嶂的安地斯山，這全世界最長的山鍊，閃亮的雪山向遠處綿延，祥和、平靜、悠遠，眼下真是個美麗的世界。

我的心底也有了遼闊的視野，嶄新的境地。

綿延不絕的安地斯山脈，我從最高點俯望著，冰雪覆蓋著大部分的山頭，但是此刻的南半球之巔，卻未沾染絲毫。不過我確實是在最高點，因為可以看得很遠很遠，沒有任何東西遮住我，圭乃峰已像小冰丘在我腳下很低的地方。

丹那的登頂感想是：「這座山我來過了，我可以理直氣壯地告訴別人，它真的很醜。」

它不醜，只是除了人類，沒有其他動物會渴望來這裏。

阿空加瓜峰的山頂矗立一個約一公尺的十字架，是登頂照中不可缺少的證物，上面釘掛了各式紀念品。

大家高興的相互擁抱，互道恭喜後不是休息就是等著與十字架拍照。

終於開發也抵達了，一登頂，他立刻跪倒下來，廖大哥與我連忙去攙扶他。

開發說看見這個十字架好像看見自己的墳墓。對他來說，下撤才是真正痛苦的開始。

其實每個人在為攻頂高興的同時也在為下山擔憂，這段數百公尺的碎石坡該如何走下去？遠方的雲團漸漸飄來，天氣可能會變壞。

【註一】：人體由於排汗、呼吸、排尿、腹瀉而流失水份。為適應高海拔低溫、缺氧、寒冷的環境，人體會因此呼吸加速、多尿，若加上劇烈運動的大量排汗，水份流失的更快而造成身體的脫水。

【註二】：汗騰格里峰（Khan-Tengri）7010m，屬天山山脈，位於吉爾吉斯坦（Kyrgyzstan）及哈薩克斯坦（Kazakstan）邊境。

【註三】：珠穆朗瑪峰8850m，屬喜馬拉雅山脈，為世界最高峰，位在中國西藏及尼泊爾邊境。歐美稱「Everest」，台灣一般稱「聖母峰」。

5. 直奔而下

平安下撤，活動才算畫上完美的句點。

最困難的部份已經過去，接下來只要小心再加上小心，一切就搞定。

今天撤至第三營，明天回基地營，後天離開山區，攀登活動即便結束。

下撤時，全隊四散於碎石坡上，各走各的，一小時後雲霧飄了過來，溫度驟降，能見度變得極差。薩巴斯騰要求全隊必須走在一起。我問薩巴斯騰天氣還會不會再壞？他說不會了，不過因為視野太差，擔心我們走錯路因此一起走較為保險。

這是攀登活動到目前為止唯一遇上的壞天氣。

由於過度的衰弱與缺氧，美涼和開發都吐了，金姆則是雙腿無力，我也疲憊地勉強維持步伐。

過了 Indepdencia Refuge，天氣轉好，視野清晰起來，路也變得好走許多，我們終於可以稍微放鬆心情回顧這片冷冽孤絕的高山景色。

即將西落的太陽，讓整座山沾附此許的明橙色，好柔和，好寧靜，這座折磨我們一整天的山，竟有如此溫柔婉約的一面。

5:30 終於回到第三營。這一次的攻頂行動共奮戰了十小時。

喝幾杯水即回去帳篷休息。

晚餐由嚮導遞送進帳篷，一小杯的泡麵，沒別的了。還是很感激他，在我們有生以來最衰弱的一天，為我們遞送泡麵。

下撤時，天氣驟變，峰頂已雲霧籠罩。

吃完就鑽進睡袋重重地睡著了。

第二天早上起來身體終於恢復應有的反應——饑餓，昨天一整天除了一小杯泡麵、幾顆糖外幾乎什麼也沒吃，前天也只是馬鈴薯泥和速食湯而已，理當饑餓的。反倒是一向胃口不錯的開發卻反胃得厲害。美涼翻找背包看看是否還有台灣帶來的食物可以提振他的食慾，我們想也許熟悉的東方口味會有幫助。找到一包海帶芽湯、一包奶茶，如獲至寶。

我和美涼走進木屋，三位嚮導正起勁地聊天，看見我們連忙招呼，我要了熱水將海帶芽湯泡好拿去帳篷給開發喝，再回來木屋喝奶茶。只剩下一包奶茶，我與美涼兩人共享，為了多喝一點，所以加了很多水。

奶茶奇淡無比，不過還是喝得出是熟悉的三合一配方。

雖然這杯三合一奶茶淡如水，卻覺得是多日來最美味的食物，彷彿是慶祝我們完成目標的香檳。

嚮導為我們煮好一鍋飯。今天煮的飯終於是熟的了，不，應該說，對於吃米長大的我們來說這樣才算是熟的。

廖大哥剛好進來，於是我們三人將它吃完了，幾天來第一次有這樣的好胃口。

三、四月間要去玻利維亞當嚮導順便冰攀，接著前往北美阿拉斯加。他們像討論上那家館子般輕鬆平常的談著登山冒險計畫。面對極限和冒險早已是專業嚮導生活中的一部份。

莫瑞斯歐和薩巴斯騰正在聊阿峰攀登季結束後要去那裏，莫瑞斯歐說三、四月間要去玻利維亞當嚮導順便冰攀，接著前往北美阿拉斯加。薩巴斯騰則可能去西藏或尼泊爾攀登八〇〇〇公尺的高山。

嚮導這行業絕不會有沒興趣的人投錯行這種事，只有一個比一個更瘋狂的攀登者。

能夠終年與山為伍，靠山吃飯，過著與山有關的日子，是多麼令我們稱羨啊！對我們來說就像天方夜譚。

雖然先天及後天的環境條件幾乎不可能讓我們實現嚮導夢，但偶爾能夠出來開開眼界，結交幾位嚮導朋友，也算是彌補此缺憾了，更何況嚮導職業的高風險性，也許並不如外人想像的單純。

至少這趟肉體飽受煎熬心靈卻全然解放的旅程，是我們探索世界的窗口，也將是我們未來面臨現實挑戰的勇氣來源。

克林撤退後已先行回去基地營。一大早湯瑪士和丹那也盡速下撤了，他們巴不得趕快逃離這個鬼地方。開發在帳內打包。三位英國人至目前為止還在帳篷裏尚未露臉。

我們花了三天從基地營走上第三營，卻只花四小時以聊天、欣賞風景、散步的方式走下去了，甚為懸殊的往返時程。

上山時大家互相推讓，下山爭相先走。我因為上廁所而晚下山，不一會兒功夫就不見其他人的蹤影，一個人走在後頭心情悠哉，連走帶跑希望能追趕上其他人。途中遇到賽門，他走很慢，還不時摔倒，我以為是這一片碎石陡坡難住了他，試著教他如何下坡，仍舊是頻頻摔倒。停下來等他，你還好吧？我很累！他已經沒有足夠的體力穩住身體，我幫不上忙，還是得靠他自己走下來，卸下他的帳篷幫忙揹著，到第二營薩巴斯騰和金姆停下休息，將賽門留給他們照顧，繼續往下飛奔。

基地營已出現眼前，少了很多帳篷，空蕩蕩的，好像黃昏即將收攤的菜市場。

克林熱情前來迎接，就像久候我們平安歸返的親人。

廚師及助手也出來歡迎祝賀，他們的笑容可真甜美。他們靠登山客吃飯，熱情迎接登山客的場面也不知上演了多少回，然而他們依然笑容可掬。

這種消費不低，設備簡陋，吃不好，穿不暖，十幾天不能洗澡，還得自己搭帳篷，揹食物，甚至可能不小心送掉性命的行程，竟讓花了錢還受罪的顧客，個個心甘情願甚至欣然地接受一切，登山就是這樣奇特的事，讓每一位付出代價的人無法獲得生存條件的滿足，卻得到面對生命困境的勇氣。至少證明了人並不完全被自己所創造的物質文明世界所控制，無法重返大自然接受原始的洗禮。

狂歡舞會

聽說廚師今晚要做一頓豐盛的晚餐，但是現在我們早已饑腸轆轆。

美涼、開發、廖大哥、丹那和我向薩巴斯騰討了幾包泡麵充饑，薩巴斯騰拿汽化爐到膳食帳煮水，因為廚房正為晚餐忙得不可開支。

我們圍坐著聊天，薩巴斯騰接到一個無可奈何的通知，他明天不能和我們下山，他將在基地營等候下一位顧客進山，然後再爬一次阿空加瓜峰。

想到他得再上去攀登那氧氣稀少的碎石坡，就忍不住先替他多喘幾口氣了。

嚮導在攀登季間就是一直重覆著這樣冒險的任務，我們下山後，薩巴斯

騰將是這個攀登季第三次攀登阿空加瓜峰。這次是薩巴斯騰的父親為他接下的生意。

他好笑又無奈的聊起自己熱心過度又不按牌理出牌的父親。

INKA老爹曾經趁著他帶隊不在家的時間，安排一位不是很熟的朋友客居於家裏，客房就是薩巴斯騰的房間。當他回家打開房門發現東西的擺設都不是自己的時候才知道，他只好無奈的去奶奶家借宿，一住就是半年，直至客人離開。

這可真是個「爆笑版」子女順從父母的故事，發生在南美洲。

阿峰山頭環繞著雲霧，高地營是個風雪交加的夜晚，還有好幾個隊伍住在上面，希望他們也能平安無事的下山。這個攀登季到目前為止，阿空加瓜峰已經奪走一個人的性命，聽說是高山症發作。

我們極幸運沒有與暴風雪正面相對，若遲了一天整個攀登過程就不可能如此順暢，我甚至懷疑三位嚮導是否有能力照料得了這群顧客的安全，我們之間有三分之一的人是沒有經驗的。

豐盛的晚餐到底是什麼？我們興奮的等待著。結果是披薩。

隊友幾天前奄奄一息的模樣已經消失了，每個人狼吞虎嚥的啃披薩、喝紅酒、說笑話。

晚餐後，南美人帶動狂歡。

葡萄酒、威士忌、香檳、不知名的酒一瓶一瓶的蹦了出來，南美洲流行舞曲在基地營四處流竄，薩巴斯騰、莫瑞斯歐、維若妮卡、廚師和助手率先舞動，大家都在膳食帳外的空地瘋狂跳舞。

因為喝了不少酒，我們變成基地營最吵的一群人。

低溫，黑夜，星光閃爍，海拔四二五〇公尺的狂歡。

我只記得我是被開發攪扶回帳篷的，頭一直昏眩至凌晨四點才稍微好些，在這之間知道外面很吵鬧，好像發生了什麼事。

早上才知道昨晚的酒鬧翻了整個隊伍。許多人吐得一塌糊塗。

風雨歸途

帶著宿醉的難受，連忙打包行李。

今天就要離開山區，返回現代文明的地區。八個小時的腳程後，有車子、房子、電視，並有一頓好吃的晚餐，接近中午，騾隊來到基地營，運走我們所有的裝備。

丹那和湯瑪士不等大家早早離開，投奔物質世界去了。

馬克穿起英式短褲，戴上圓盤帽，一身高雅紳士的健行裝扮，意氣風發。

賽門因為腳不舒服所以雇騎了一匹騾。

當我們看著將近一百公斤的壯碩身軀跨坐在瘦弱的騾子上慢行遠離時，真為騾子感到有些不忍。

整個攀登過程中表現非凡的廖大哥，就屬今天最狼狽，滿臉倦容，是被酒精害的。

克林穿著牛仔褲，揹著旅行背包，一副浪跡天涯的模樣。

開發精瘦結實的身軀，搭配黑色短衣、短褲及流線型墨鏡，已是酷炫的

夏日打扮。

離開前，薩巴斯騰向開發開口買他的八千公尺高度計登山錶，開發答應了。在新加坡什麼都容易買，就讓有錢也難買到好裝備的阿根廷嚮導佔點便宜吧！

告別薩巴斯騰，廚師匆匆上路。

這一別又不知何年何月才能再見面，不過沒有太多的感傷，因為我們知道，只要傳一封 E-Mail 就可以連絡上彼此。在這個傳輸便利的 e 世代，保持聯繫並不困難。

莫瑞斯歐夫婦陪著隊員撤離山區，送走我們這批顧客後，這個攀登季莫瑞斯歐的嚮導工作就告一段落。

大夥三三兩兩的走著，馬薩羅似乎還沒睡醒，一直在我們後面很遠的地方，慢慢地走。

回程路上，冰融河水更多了，幾個路段我們一起堆高石頭，好踩石避水而過，水量更大時，就只好脫鞋涉水過去。

不一會兒天空竟然開始閃電打雷，回望基地營的山谷已是一片愁雲慘霧，正被暴風雪侵襲著。

薩巴斯騰他們不知現在怎麼樣了？在高地營奮鬥的登山客們，不知道會不會出事？我擔心起他們來。

但沒多久，我更擔心起我們自己。雷電不斷，天空的雲層快速地移動著。

開發加快了他的腳步，並建議我們走快一點，他說這片空曠的谷地有被

雷擊的顧慮，我半信半疑。但是走快一點總是沒錯，因爲已經刮風飄雨了。

風雨正漸漸的籠罩整個山區。

接著寒風、雨、雪、冰雹，什麼都有，天氣極爲古怪。

老天已經給了我們十二天的好天氣，幾個隊友的風雪衣褲早就讓騾子運出去了，所幸我帶在身邊。

呢？每個人都沒料到今天是壞天氣，怎麼不順便將最後一天也給我們呢？每個人都沒料到今天是壞天氣，怎麼不順便將最後一天也給我們

天氣變差，氣溫驟降，再加上被淋濕的衣服，很冷！

風雨越來越大，西方隊友們又恢復了進山時的速度，一路向前衝，我怎麼追也追不上，連早上還病奄奄的廖大哥，都不知道走在多前面的地方。

在康佛倫西亞之前，大家皆走散了。

美涼、克林、莫瑞斯歐夫婦及馬薩羅走另一條不會經過康佛倫西亞的路，我與開發路經康佛羅西亞，在我們之前的隊友走那一條路我們根本不清楚。

走進康佛羅西亞的膳房稍躲風雨，約瑟夫、金姆、馬克都在裏面，卻沒看見廖大哥。約瑟夫說他走另外一條路。

開發的手已冰凍得沒知覺，竟卸不下自己的背包，是馬克幫了他。

廚師給我們熱水和餅乾。

約瑟夫喝杯熱水，即先告辭，繼續趕路。

開發希望能喝些熱湯，但是廚師聽不懂英文，於是開發進廚房找是否有泡麵之類的東西指給廚師看。

外面風雨交加，帳篷被風刮得啪啪作響，馬克問我台灣會不會有這樣的

天氣？我說冬天的台北常常下雨但是不至於這麼冷；他說倫敦常常是像現在這樣的天氣。

這場冰冷的風雨像是阿空加瓜峰對我們的籲言。它包容了這群不知天高地厚的登山客嘗試高峰的滋味。但別忘了，大自然的力量始終是不容忽略及冒犯的，就如這場突如其來的風雨。

我銘記於心。

馬克沒有雨衣，就向廚師討了幾個塑膠袋做一件雨衣，看起來還不賴。

臨時雨衣完成，馬克與侖姆也趕路去了。

開發和我還躲在遮風避雨的膳帳裏捨不得走，又吃了幾塊餅乾。廚師端了兩碗泡麵出來，太棒了！

「這碗泡麵真是人間美味！」開發說。

「對啊！雖然全是味精。」我說。

我們望著對方滿足的笑了。

接著繼續趕路，沒多久，風雨停了。

我和開發是最後抵達登山口的人，抵達時其他人已被送回印加橋的旅店，莫瑞斯歐夫婦留下來等我們。

薩巴斯騰的老爹向我們揮手，他開一輛小轎車，老爹和藹的臉龐堆滿笑容，就像高興孩子歸返的父親。

沿著門多薩河畔，車子緩緩滑過阿根廷智利國際公路。

老爹和莫瑞斯歐夫婦話家常，聽不懂他們的語言，但感受得到這是關心的問候。路過印加橋，老爹停車讓我們多看它一眼。

阿空加瓜峰的最後一眼，是三位阿根廷人及一位新加坡人陪著我看的，

千里一「峰」牽的緣份。

那山峰，我曾站在上方，現在已是荒野蒼茫之一角，伴著晚霞。

葡萄酒鄉 & Buffet

車子疾駛回門多薩。

途中警察攔車檢查，看見東方面孔，要求查看我們的證件，新加坡護照

沒問題，中華民國？請下車到警局坐坐。

美涼和我被帶入警局，莫瑞斯歐陪著我們。

「妳們的護照沒有蓋關印。」

「他們蓋在簽證上。」

「印章應蓋在本子上，不應該在紙上。」

「那你該去問問機場海關，為什麼他要蓋在簽證上。」

盤問的警察站起來，走進另一個房間請另外一位警官出來。從他們的表

情看來，似乎猶疑著該怎麼處理，接著他們和莫瑞斯歐交談一會兒。

「妳們來爬阿空加瓜峰？」警察問。

「對啊！」

「所以妳們登頂了嗎？」

「對的，我們登頂了。」語氣頗得意。

「真的！妳們很強壯。」

「沒有，只是運氣好而已。」

慶祝登頂的最後晚餐。

「接下來要去那？」

「巴塔哥尼亞。」

「好吧！祝你們有個愉快的旅程。」

我想偷渡客應該不會幹登山這種事吧！至少取得身份前不會，是這個原因讓他們不再懷疑我們嗎？有可能。

回到車上，「眞是的，欺負人！」丹那爲我們打抱不平。

廖大哥因坐在後面沒被發現，還好沒被發現，他的簽證寄放在門多薩的飯店。

慶功宴在門多薩一間浙江華人開的餐廳裏舉行，店名是中文「家」。老板請來拉丁歌手，彈奏著吉他並唱著歡樂的歌曲，全場食客聞聲起舞爲之瘋狂。星期六，高朋滿座，熱鬧喧嘩，阿根廷人正在狂歡他們的周末。

在這當兒莫瑞斯歐愼重地將登頂證明一張一張的發給登頂的隊員，隊員們彼此歡呼恭賀，像中了彩券頭獎。

這張紙不能證明你是博士、律師、醫生或結婚了，更不能當做開業證照或取得高薪的工作，但是它卻證明了我們的勇氣。

這個周末，阿根廷人爲我們喝采。

2001, 5.18

這是我畫過最高的一張畫，高度 5600 公尺，此為阿空加瓜峰。

6. 巴塔哥尼亞的第一道冷風

又回到了布宜諾斯艾利斯（Buenos Aires），人車鼎沸，市景繁華。

這幾天我們吃牛排、喝葡萄酒、買日用品、自助洗衣、逛佛羅里達街，看電視上的探戈節目，還去機場送別開發和克林。漸漸熟悉周遭景物的同時，也彷彿融入了這個孤傲絢爛的都市，成為「港口人」。

二月二十一日，我們再度啟程，從布宜諾飛往阿根廷南方大鎮加耶哥斯河（Rio Gallego），繼續兩人的登山旅程。

我振作起被長途飛行催眠的精神，勉強望向窗外，看見一望無際的廣原，荒蕪貧瘠。在台灣，視野裏總是有山的，我從來沒有看過如此空曠的大地，平坦、枯黃，星散著點點湖泊。

一個棋盤式的街圖出現在荒原上，飛機漸漸降落至加耶哥斯河旁。

出機門，一股寒氣直逼而來，好冷！冷到骨子裏。

乘客各自散了，沒有招攬遊客的生意人，沒有人理睬我們，坐上計程車，駛入這個冷漠的城鎮。簡陋的鐵皮屋，清冷的街道，廢棄的公共建物，還有擺脫不了的冷冽寒風，一切似乎都在呼應邊緣、盡頭、偏僻、陌生等字眼。

這裏就是世界的角落──巴塔哥尼亞（Patagonia），知名探險家麥哲倫（Magellan）、發展出「自然演化論」的達爾文（Darwin）曾極力探索的未知地、大腳民族賴以生存的酷寒惡地。或者人類出現之前，史前磨齒獸出沒的

枯黃廣袤的巴塔哥尼亞

古地。充滿著偏僻、荒涼和神秘的色彩。

除了偏遠流浪的感受外，還有一個更重要的誘因吸引我們前來，就是那些隱藏在安地斯山脈末端的冰山尖塔。

曾經在登山書籍上看過這些山的照片，陡峭險峻，氣候詭譎，登山者必須運用岩攀、冰攀等技術，以月份為單位，花時間攀登，而大部分的時間是用在等待的，等待幾乎不會放晴的天氣。巴塔哥尼亞的安地斯山，高度不高，卻困難異常。

我們可沒有勇氣攀登這些山，我們只是來健行而已。不過連世界級的登山好手也不見得攀得上這些山，因此我們也就不會太自卑了；應該說，嘗試攀登巴塔哥尼亞峻山險塔的人是少數中的少數。

加耶哥斯河（Rio Gallego），是一座之善可陳的城市，由於許多重要的旅遊景點皆需從這裏轉程，包括我們的目的地冰川國家公園（PARGUE NACIONAL LOS GLACIARES）和百內國家公園（PARGUE NACIONAL TORRES DEL PAINE），使得旅人不得不稍做駐留。

晚上在一家小餐廳裏晚餐，我們聽不懂也看不懂西班牙文，對著只會說西班牙文的服務生點餐。比手畫腳一番，結果還不太差，我們吃到了一客物美價廉的牛肉堡、滿滿的薯條和百事可樂。

第二天，搭乘巴士前往阿根廷湖畔的卡拉法提（EL Calafate）。

四小時的車程皆在荒蕪單調的高原中行進，除了枯黃還是枯黃。

卡拉法提，一個因旅遊而興起的城鎮，街道上的精品店賣了許多精巧可愛的紀念品，企鵝雕刻、瑪黛茶（Mate Tea）、羊毛製品等，精美得讓人愛不

釋手，不過我們目前最需要的是到費茲洛伊山（Monte Fitz Roy）山區健行時可用的地圖以及三天的食物和燃料。

冷冽中的尖塔

冰川國家公園位於加耶斯河東北方三百八十公里，面積四四六○平方公里，其中貝里多摩雷諾冰河（Glaciar Perito Moreno）是阿根廷最具代表性的自然地標之一。費茲洛伊山區爲國家公園內少數開放登山健行的區域，於公園的北部。兩座陡峭到不可思議的花崗岩山——費茲洛伊山和多雷峰

費茲洛伊山峰隱藏在雲霧中。

雲層移動甚劇，短短的十來分鐘已千變萬化。

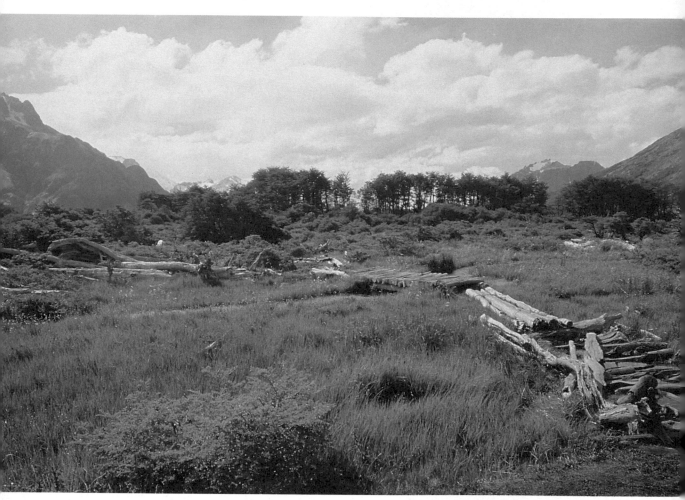

濕潤的草澤，安地斯山南段的冷濕生態體系。

（Cerro Torre）位居此山區中。

卡騰（EL Chalten），進山前的小村落，東、南邊分別被 Rio de las Vueltas 及 Rio Fitz Roy 環繞著，遠山大多覆蓋著冰雪，猶如一座座的冰雕品；近山則有些綠意，卻往往是到達半山腰的低矮灌木，山頂通常是光禿禿的岩層。單一針葉森林則只在山谷生長，像群山的花邊裙。聚落裏除了公園管理單位、應付遊客的旅店和昂貴的商家外，全是牧場。

寒風狂吹不止，讓我懷念起布宜諾的溫暖陽光。

我們從北邊 Piesto 開始健行，打算沿著 Chorrillo del Salto 走至 Poincenot

人、馬分道。

營地。路程大致在針葉林、菊花叢、清澈山澗及奇石岩間穿梭遊走，久久才會遇見一個人，點點頭便各自離去。有些岔路插著步跡和馬蹄圖樣的標示牌，表示人畜分道，然而我們選擇路徑的原則往往是依據地面泥濘的程度。

天氣冷冷溼溼的，不時飄來絲絲細雨夾著一些雪花。當我們抵達一片草澤地時，令人屏息的美景出現了，費茲洛伊山。

薄霧籠罩著溼陰的草澤，隔著針葉林和壯觀險阻的冰河，有幾座

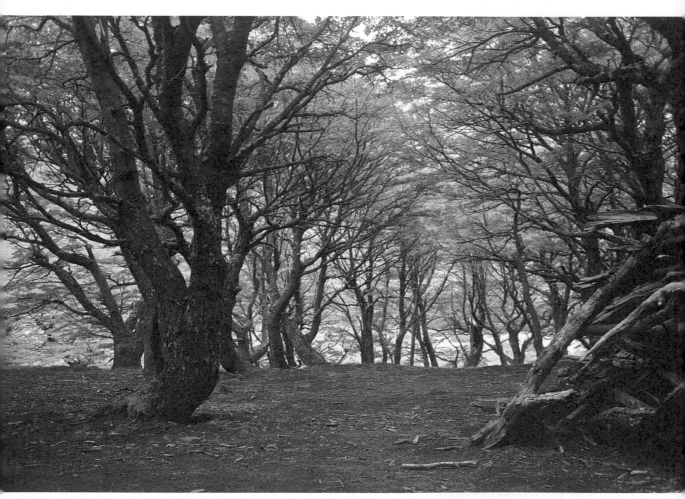

費茲洛伊山區健行露營系統，皆將營地規劃於森林內，並規定不能在規劃區外隨意露營。

尖塔孤傲的聳立著。激烈滾動的雲層，讓費茲洛伊山像極了被施咒的古堡。時而迷濛，時而尖銳。冷風將溼雪吹打了過來，我們感受到來自冰山雪塔的冷溼。

山峰加上了冰雪似乎就象徵著挑戰，每接觸這樣的景觀便會觸動我挑戰的慾望和生命的鬥志。

以英國「小獵犬號」（HMS Beagle）艦長為名的費茲洛伊山（Monte Fitz Roy），三三七五公尺，首登紀錄是一九五二年的法國人泰利。費茲洛伊山是一座四處絕壁的花崗岩山，再加上不時颳吹的暴風雪，爬這座山實在是需要非凡的體能和堅強的毅力。

這座山上的雲層移動十分快速，在我觀看的二十分鐘內，它在雲霧中消失又出現了好幾回。我想到自己過去爬山遇見風雪的狀況，會冰冷的讓人想蹲窩下來躲風，而這座山是全程在岩壁上的，沒有任何能讓雙腳踏平的空地，艱苦的程度可以想像了。

我們踩在橫倒的枯木上橫越溼原，避免溼了鞋，前方的林地便是今天的露營地，Poincenot。

每塊營地都有現成的避風牆，用當地木材堆的，林外就有一條潺潺小溪，在溪邊取水的同時能順便觀看費茲洛伊山，享受美景。

置身大自然眞是極致幸福的感受，美妙的景物不停地泉湧眼簾，寧靜的感覺直達心靈，彷彿自己身在天堂境地，不！天堂不足以形容，因爲天堂沒有冷溼所帶來的眞實感。

煮一鍋麵，喝幾杯茶，我們渡過了美好的一晚。

第二天，我們行經 Madre、Hijar 及幾個不知名的小湖，水氣氤氳，朦朦朧朧，像走在夢境。

遇見一位日本青年，單獨一人來巴塔哥尼亞旅行三個月。詢問我們是不是日本人。自助旅行的他，一切行李從簡，看見我們一身探險級的裝備，甚是羨慕。

遇見布宜諾來的老夫婦，詢問台灣是否受到中國的威脅。太神奇了，在如此偏遠的荒郊野外，竟然有人可以提出這麼有深度的問題，一般人對台灣的疑惑還停留位在那裏的階段，而這對港口夫婦竟關切起台灣人的政治立場。

其他大部份的徒步時間就只有美涼與我兩個人。我們常常是沉默無語的，我們觀景，沉思，行走。她停下來拍照時我等，我提筆速寫時她陪，這樣的安靜已是兩人的一種默契，我們就是那種可以一起享受平靜的摯友。偶爾打開話匣子，也往往是真誠的分享，談山、談理想、談未來、談一切我們想談的，共同的經驗讓我們有說不完的話題，同時蘊釀了更大的宏願。

又來到另一個營地——Tirolesa，同樣位於針葉林內。費茲洛伊山區的登山系統設施很簡單，只有稍微整地的營區及一個茅廁，其他全靠制度的規範，如：不准於規定的營區外露營、不准升營火、不准留下任何垃圾等。公園管理是竭盡所能的維持自然原貌。

一支登山訓練隊剛結束操練，學員們多是一、二十歲的青少年，全身上下標準的冰雪技術裝備，與攀登珠穆朗瑪峰所需要的無異，不過他們應該不是為攀登某座高峰做集訓，依參與的人員判斷，頂多是個青年夏令營而已，

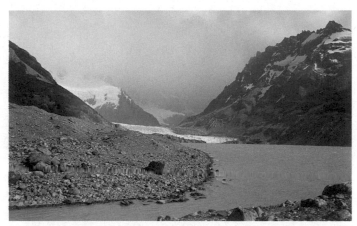

過了冰河融水後，就是多雷峰，山正籠罩於壞天氣之中，完全看不見。

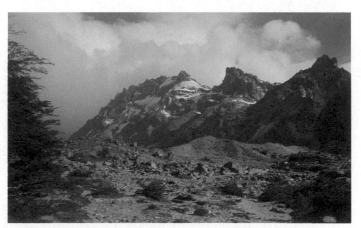

盡頭小山丘為冰磧堆石，堰塞成湖。

但已有這般的水準。

食物差不多吃完了，仍饑腸轆轆。看見空無一人的管理處木屋裏，有一條吐司麵包攤在桌上，忍不住誘惑，美涼偷拿了兩片，我們為自己不當的行為找了一個原諒自己的理由，這些吐司可能是他們吃剩不要的。應該是吧！因為很難吃。

第二天早上，有些穿著技術裝備的人往西走去，我們跟去瞧瞧。一出樹林便刮起強烈的寒風，翻上冰河堆石，一個奶綠的湖出現眼前——Lag.

Torre。從西邊山裏狂吹不止的寒風，讓湖面出現蛇紋般的波動，湖是被高堆的冰磧砂石堰塞的湖面甚至高出地面，而湖水已快滿溢出湖緣。烏雲密佈，看不見遠方的山，多雷峰應該就在那裏。

多雷峰矗立於阿根廷與智利邊界，位於南巴塔哥尼亞冰帽【註一】邊緣，迎著狂烈的極風，尖塔狀，花崗岩，四周絕壁，被喻為巴塔哥尼亞最難以攀登的山峰。一九一六至一九四四義大利傳教士 Padre Alberto 首度進入探勘，並拍攝相片。一九五八年二支義大利探勘隊嘗試攀登，一個月後宣佈放棄。同年義大利人 C Maestri 和奧地利人 T Egger，宣稱攻頂，但 Egger 於下撤時死於雪崩，且沒有相片可以證明，其首登具爭議。

一直到一九八五年，義奧混血的 M.Pedrini 完成了不可思議的獨攀。一九四年法國隊更完成跨越 Torre 的壯舉，由西面上攀，東面下撤。湖邊用兩條攀登繩搭設一個索橋，可橫渡到對岸的冰河上。橋邊有個警告牌：「沒穿安全吊帶者勿過橋，這裏曾死過一個女人。」

原來剛剛那二人就是進去那裏，裏面是攀登者的天地，而今天我是旅人不是攀登者。

早上起來只喝了一杯奶茶，吃一碗麵茶，所有的食物都吃完了。肚子還是空空的，饑餓感催促我們離開。我們沿著費茲洛伊山的北岸東行回卡騰，約下午一點回到村落，趕緊找一間餐廳填飽肚子。

等待餐飲的同時靜觀落地窗外的雨景，重裝疾行的健行客、牽馬走過的牛仔、窗邊兩位玩耍的棕髮女童，一切的一切，豈是悠閒一詞足以形容。

冰河堆石上的植物。

藍色大冰川

回卡拉法提的路上，老舊的公車故障，司機費時半小時修理。

再啟程，高原上出現彩虹，從地平線兩端橫跨天際，南美小駝攜著成群幼鳥，不知是否也將歸巢。落日餘暉將地平線兩端染成淡淡紅暈，穹蒼轉為靛藍，星子依稀閃爍，草原上的黃昏透著深沉的寧靜。

突然，車子竟駛進修車廠，希望不時故障的巴士能逃過這一劫，還好司機只是拿個零件，又繼續上路。回到卡拉法提已入夜。

一九八一年聯合國環境保護組織，在全世界指定了八處風景區，為人類自然景觀共同資產保護區。在阿根廷有三處，貝里多摩雷諾冰河是最重要的一處。

今天我們卸下大背包，不走山徑，以簡單的行囊，去看冰河。

車上一行共十來人，除了另二位日本女孩，多是三三兩兩的西方遊客。

隔著走道坐著澳洲男子麥特（Mitt），蓬亂的金髮，風霜的臉龐，一身和我們相近的登山服飾，似乎遊走了許久。他說剛從智利過來，阿根廷的物價高得讓他受不了，希望趕緊回智利。

阿根廷雖然經濟不景氣，失業率高，卻因政策因素與美金的匯兌是一比一，不及我們的所得，卻有著比台北還高的物價，對我們也是沉重的負荷。

出了鎮，又是枯黃單調、無邊無盡的草原。

窗外懸浮著巨大的熱氣球，幾個人忙著調整推動，就是飛不起來，旅客好奇地張望，最興奮的卻是司機和車掌小姐。暫不管遠方的冰河，隨興地靠

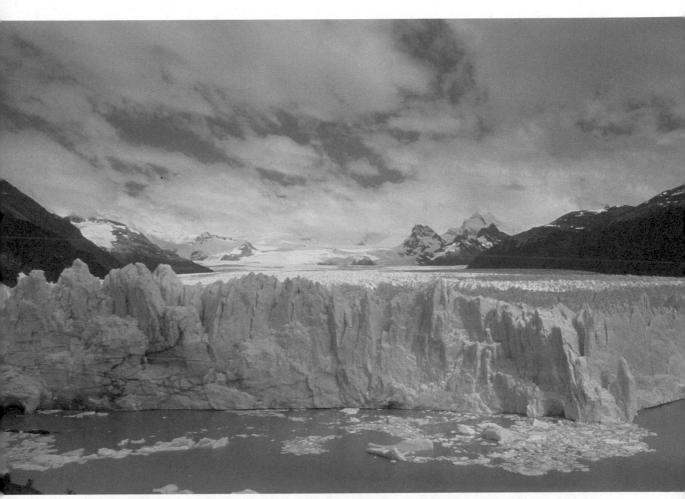

貝里多摩雷諾冰河（Glaciar Perito Moreno），冰川末端冰體不時崩落，是最慢的水系旅行，卻是最快的地表變動。

邊停車，兩人下車笑談著看得很開心，彷彿他們才是觀光客。

羨慕南美人的隨興自在，工作時也不忘享受當下的快樂。

草原像是冷場的電影，一幕幕激不起特別的情緒，晃著晃著放鬆的睡著了。

進入山區，又是灰灰陰陰的天空，落著絲絲細雨。公車先在湖畔碼頭停靠，讓搭船遊覽的旅客下車。繼續依山而行，廣場上停滿了大型遊覽車，約定三小時後返回。

一下車寒風迎面，還是不習慣南方的冷。

往山下望，眼前的景象，完全超乎我的想像，藍色的冰體，那是穿透百萬年疊壓得色澤，像是一條藍水晶鑲嵌在白色的冰帽區，從雲霧迷濛的安地斯山綿延出數公里，擠壓成零亂的冰塔，裂隙交錯密佈，深邃不可測。而末端約六十公尺高，像一堵牆浮在湖面上，閃爍著藍色冷光。

冰河不時碎裂崩落，發出雷鳴巨響，冰塊墜落湖面激起陣陣的波浪，自然的力量轟然喧囂，遊客像等待流星乍現，驚嘆每一次冰河的崩裂。

貝里多摩雷諾冰河是少數的前進冰河，冬天冰雪堆積，夏季消融，每三、四年冰河推擠到 Peninsula de Magallanes 半島上，如水壩阻隔了湖泊，上方湖水因無法傾洩水位升高，水壓增大，湖水沖刷冰壁，待壓力大到無法承受，一舉沖破冰壩，冰塊碎裂四散，驚天動地，濤濤湖水湧向下游，直注入阿根廷湖，這場混亂才歸於平靜。

破壞、重生，大自然自有其生生不息的循環規律，然而由於溫室效應地球溫度不斷上升，全球的冰河持續消退，一九八八年之後，巴塔哥尼亞高原上再也看不到冰崩地裂的奇景，沒有人能預知冰河是否會再前進？

廣原上雲朵大剌剌的飄浮著。

卡拉法提的熱氣球觀光。

由於物質文明的過度發展，使得許多自然生物、自然現象，在未被了解之前，就已滅亡消失。萬年的冰河，層疊著地球的秘密，科學界對於冰河的了解還淺如皮毛，然而全球冰河正在快速消融，人類的反省自覺，是否還來得及挽救？

遇麥特，幫他拍了照，一起觀望冰河，一起閒聊。

問他來南美多久了？他說九個月了，一路開車由阿拉斯加、加拿大、美國、經中美洲、一直到南美，已經遊走一年半，走遍了美洲各國。

記得攀登阿空加瓜峰的隊友克林，也有這樣的夢想，他說要取得所有國家的開車許可文件，是相當繁雜的申請，要實現這夢想並不容易。而我眼前的麥特已獨自穿越美洲。

問他如何取得文件，他說一張也沒申請。

沒文件如何過邊界？是趁天黑偷渡嗎？還是塞紅包給錢？他說都不是，I am smart，只是說我從澳洲來，那些官員就會熱情地握手問候，然後看著他的破車，心想只是一個 Poor and Crazy guy，不會做什麼壞事，就這樣遊走各國。

他說得容易，我明白那是長年旅行習得的隨機應變生存之道。

這麼長的旅行，他從完全不懂西班牙文，到可以和當地人閒聊；他說南美各國秘魯人說話慢容易懂，智利人則叭啦叭啦的難懂。最喜歡的國家是哥倫比亞，那裏的人很善良，女人很美。秘魯、玻利維亞消費最便宜，阿根廷物價最貴。

一個城到下一個城，走過一個個不同的國家，盤纏用盡就打工。冬天一到他會去智利滑雪場看看是否有工作，或是北上哥倫比亞，可能在南美待上一年，之後再到什麼國家。

總之，還不想回家，還想一個人流浪。

回到卡拉法提，三人一起享用美金十元的 Buffet，阿根廷特有的飲食文化，到了智利再也沒有這種滿足餓死鬼的餐廳。

在我們的追問下，他說了一個旅途的豔遇，年輕美麗的智利姑娘。我猜，每座城或許都有著一位姑娘，短暫浪漫，卻無可期待。

明天我們南下智利，他北上入山，以為這一別就各自天涯。沒想到十天之後又在智利的山區巧遇。

【註一】：冰帽（Ice Cape）——掩覆廣大地面而終年不化的塊冰，面積較冰床（Ice sheet）為小。

7. 黑頸天鵝的最後希望灣

巴士抵達智利邊境，停車接受過境審查。

出境，入境。又比其他人多出好幾倍的審理時間，檢查過後上車進城。

沒多久巴士停下來，我們被請下車，行李也被卸下來，還來不及問司機怎麼回事，就看著他匆匆離去，將巴士開走了。我們被拋棄在智利國防警方調查局（Republica de Chile Ministerio de defensa National Policiade Investigaciones de Chile）。

一位警官走出來，笑容可掬。他再次要求檢查護照和簽證，我們拿出來問：「出了什麼問題？」官員安撫我們說：「沒事，只是再做確認，並將你們的證件影印留底。」還好不是拘留或扣押證件之類的倒霉事。這樣也好，若我們在如此偏遠的地方發生失蹤之類的事，警調單位至少有身份可查。

人生地不熟，順便請警官告訴我們最後希望灣的方位及這個市鎮的大致狀況，他熱心的影印了一張街道圖，並約略簡介主要的市街機能，如車站、超級市場在那裏等等。我們現在的位置離海灣不遠，旅遊書上提到一家依著海灣的登山旅店，就去住那吧！扛著大行李，慢慢向海堤去。

那塔勒斯港（Puerto Natales）緊依於最後希望灣（Ultimo Esperanza Gulf），其北方一百公里的百內國家公園即是讓大部份旅客前來這裏的主要理由，從這裏搭車至公園約需一個半小時的車程。

依然是冷風颼颼，然而不同於阿根廷的是，寒風裏多了些鹹海味。智利

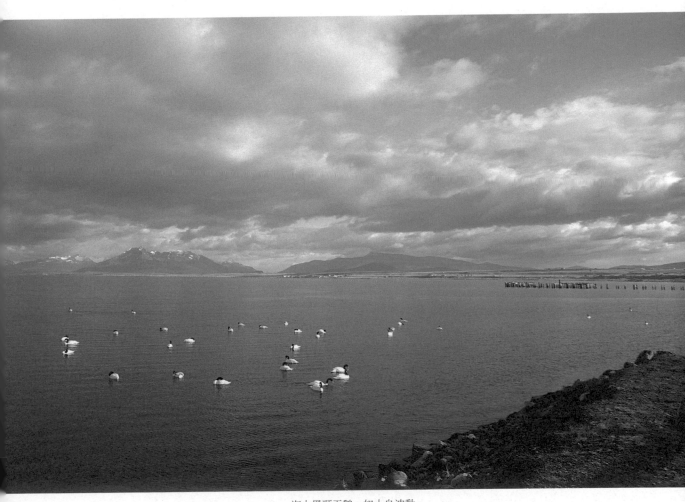

海上黑頸天鵝，如小舟波動。

擁有全世界最長的海岸線，而南方的智利，海與地甚至是模糊交錯的。當我

接近港灣，海面上的景緻讓我驚奇與訝異。

難以計數的水鳥點綴著水面與天空。海鷗、鸕鶿、雁鴨、天鵝……貼水

平越、海面滑行、俯衝捕食、振翅飛翔……。

其中為數眾多的黑頸天鵝，如小舟般漂浮水面，圓白的身軀，深黑的長

頸，點綴一點嘴基的鮮紅，成千的黑白就這麼在海上波動著。

這番景象增添了世界盡頭的詩意及淒美。

一棟紫色的木屋座落於海灣旁，一間清爽乾淨的旅店，屋內手工品的擺

最後希望灣的廢棄海堤，留剩的樁柱變成海鳥群最佳的停棲點。

最後希望灣畔，浪漫的旅店。

那塔勒斯港的街頭壁畫藝術，訴說著巴塔哥尼亞的人文歷史。

設充滿原創的趣味，好像回到大學時代設計系同學的創意宿舍。我們房間的大窗戶正對著海灣，不必忍受巴塔哥尼亞刺骨的寒風就能享受美景。

入夜，在客房樓下的咖啡廳，喝咖啡，寫日記，寫至深夜仍捨不得休息，因為最後希望灣的夜太浪漫了。

一進入那塔勒斯港，阿根廷隨處吃得到的可頌麵包消失了，換成類似焙果的紮實麵包；找不到牛排館，魚變成最常見的佳餚。牛皮製品、瑪黛茶壺及手印壁畫等造形的紀念品也被鯨豚及史前磨齒獸取代，綿羊與企鵝倒是一樣的熱門。

史前磨齒獸塑像。

花了兩天的時間為百內山區健行進行準備。並向人打聽山區的狀況，似乎不太樂觀，一對剛從那裏回來的人說，八天的健行全在雨中渡過，而且我們原本計畫的O型路線因大雪阻隔，國家公園將這條路線關閉不讓健行客前往。然而我們仍抱著能夠縱走的希望，依照原定計畫採買十天的糧食和燃料。

利用三小時的時間參觀那塔勒斯港近郊的史前磨齒獸洞穴。史前磨齒獸（Milodon）是專屬南美動物綱的一種史前哺乳動物，目前的科學考證約出現於一萬年前，十九世紀不斷有骨骸於巴塔哥尼亞區域出土。巴塔哥尼亞陸續有些奇特的古生物遺骸被發現，這讓印第安傳說中的古怪動物與現存動物同時存在的疑雲幾乎成真。現存於南美洲的大型動物相是貧瘠的，但卻是很多只在南美出現的特殊種類。生物學者推論這塊土地曾經有過如非洲南部那般充斥著各種動物的豐富時光，並且都是奇異特殊的巨大怪獸。但是不知道什麼原因使之滅絕了，自從它們消失後，土地的造物能力停滯下來，自然生態不再產生什麼大變化，而形成近代這般模樣。達爾文認為南美洲的生物現象，證實了「類型演替定律」（succession of types）：現存動物與已滅絕的物種在結構上有緊密的關聯。

今日來到此地，空濕蕩的挖掘現場，放了一具模擬實物的磨齒獸塑像，像極了遊樂場吸引小孩注意的卡通動物，然而它可真的是曾經存在於世上的生物。古生物學者憑藉著挖掘到的遺骸，拼湊一個在地球上消失的生命，讓人類明瞭，地球並不是只有目前存在的這些我們已知及絕大部份未知的生物而已，它有著豐富的生命演化歷程。而人類的生命，也不過是大地創造的萬物中，一個微不足道的小奇蹟而已。而現今的人類是否會因自私的物質文明享樂，而掠奪了地球上芃他生命延續的機會，斷送地球無限可能的未來？

從山丘上望出去，如湖的峽灣，壯觀美麗的雪山，以及一隻於高空盤旋的安地斯禿鷲（Condor），正穿著最美的白肩禮服在青藍的天空翱翔。這塊土地蘊育的獨特生命，在我們的眼前活生生的演奏著生命之歌。

藍色國度

「百內」於當地 Tehuelches 人的話語中是邃藍之意：第一位 Aonikenk 獵人，在探險巴塔哥尼亞時，看見遠方一大片的巨大突起，分辨不清是石頭、冰塔還是雪，這一片突起泛著深藍，猶如天境邊的藍色國度。

這是從彭巴西望安地斯山的景緻。在那混沌未知的年代，這個藍色國度會是何等遙遠的異境。時至今日，我們依然震撼於此夢幻景緻，然而更棒的是我們將進入夢幻仙境十天。

離開那塔勒斯港，巴士再度進入巴塔哥尼亞高原。

每次穿越廣原就表示我們又要迎向另外一個驚奇旅程，不過我漸漸發現，原先以為荒蕪的巴塔哥尼亞曠地景觀，其實與那些我專誠去探訪的山稜

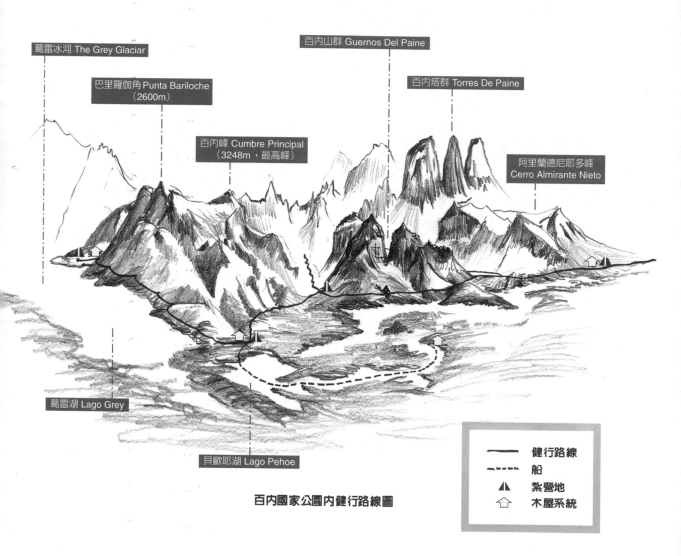

葛雷冰河 The Grey Glaciar

巴里羅伽角 Punta Bariloche
（2600m）

百内山群 Guernos Del Paine

百内塔群 Torres De Paine

百内峰 Cumbre Principal
（3248m，最高峰）

阿里蘭德尼耶多峰
Cerro Almirante Nieto

葛雷湖 Lago Grey

貝歐耶湖 Lago Pehoe

百内國家公園内健行路線圖

——	健行路線
-----	船
▲	紮營地
⇧	木屋系統

一樣處處生機，只因我們坐在呼嘯而過的鐵箱裏，無法細細品嘗罷了。

巴士停了下來，一個揹著書包的學童下車，向曠原中的一扇柵欄門走

去，原來這小孩住在草原裏，不知道在巴塔哥尼亞高原度過的童年會是如

何？是寂聊，還是平靜。

幾個人騎馬驅趕綿羊群，男人、女人、小孩，邊趕羊邊談笑。他們養

羊、牧羊、取羊毛，賴此維生，這樣過日子，遠離庸庸碌碌。

一大群南美三趾小鴕，被車聲驚嚇，奔馳草原，那副拔腿開跑的模樣，

著實逗趣。

一隻羊駝（Guanaco）佔據一方之丘，英挺站立於丘頂，遙望遠方。而

當地居民披曬的美洲獅皮毛。

牠的四周還有十來隻正在遊走、吃草、閒坐的同伴。

鳳頭卡拉鷹（Crested caracara），低

飛入草叢，不知是否捕獲了獵物。

還有湖潭邊的水鳥、草原的狐狸、

天空的禿鷲……我沒有被漫漫車程催眠

的時候，就會依著玻璃窗隨興的觀察，

收穫倒也不少。

若說到南美洲的生態之旅，就應該

提一提那艘一八三一年由英國啓程、費

茲洛伊（Robert Fitz Roy）船長領航、長

達五年的科學考察船──「小獵犬號」

（HMS Beagle）。這艘船因為一位年輕人

無邊無際的原野，望向遠方什麼也沒有，只有地平線、草原、天空的浮雲。

巴士休息站所馴養的羊駝。

的上船而成爲舉世聞名的旅行，這個人就是發表對後世深具影響之作——

《物種源始》（The Origin of Species），的查爾斯・達爾文（Charles Darwin）。

小獵犬號的主要目的是畫出南美洲南部的海岸圖及全球性的科學調查。

才二十二歲的達爾文剛從劍橋大學畢業，受費茲洛伊船長的邀請，而有機會參與了這段旅程，他可是自掏腰包踏上航途的。五十七個月中，達爾文鉅細靡遺的將所觀察到的生物、地質、部落等記錄下來，包括奇特的南美洲動物、火地島原住民困厄的生存模式、麥哲倫海峽岸的奇特地質等等，並以獨特的邏輯思維去解釋他的所見所聞，這些自然觀察經驗成爲他推論出「演化論」的基礎。

這段意外的旅程改變了達爾文的一生，也深遠的影響了後世。

在南美洲的一個月半，我們的行程總是盡量往自然的地方鑽，就是單純想玩味探險的樂趣，這是個自費、以冒險爲趣、沒有沉重包袱的「平民探險」，也是專屬於地理大發現時代後的現代奇特休閒。

又接近山，百內到了。

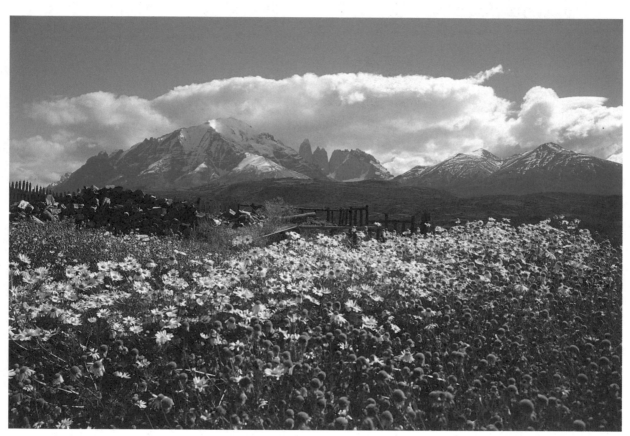

安地斯山脈南段的面貌，巴塔哥尼亞的藍色國度。

百變山林

書上寫著環繞百內健行的路線 Cicuit Paine，不特別困難，但是山區的天氣詭譎多變。

果然一進百內公園雪霧飄紗，溪流蜿蜒，湖泊星散，狂風吹拂，雨水冰冷，百內的第一印象是冷濕的，沒想到往後也一直是這般。

於管理處登記資料，管理員告知所有人，Circuit Paine 路線因暴風雪封山關閉，短期內無法開放。真是令人沮喪，老天爺一開始就拒絕我們，原定環繞一圈的行程，不得已改為W型的縱走。百內多變的天氣，主宰著我們的行程，

各自搭起帳篷避雨，往後行程再說吧。第二天醒來，天氣很差大雨寒風，穿上風雪衣沿 Rio Ascensi 河谷往裏走，為的是更清楚觀看著名的百內塔（Torres del Paine）。

越往山裏走，風雪越來越大，白茫茫一片，整個山谷成了銀白世界，走在滿天飛舞的雪中，有著莫名的興奮，我們攀登阿空加瓜峰沒遇到的雪全在這補回來了。兩人陶醉在這寧靜潔白的世界。

一對男女下山，女孩高大有男子氣概，男子留著蓬蓬的爆炸頭，沒戴帽子保暖，髮上沾滿白雪，像一頂特製的雪花帽，迷人的酒窩燦爛的笑容，親切可愛，問起裏頭狀況，說著雪大路況不佳。

陸續遇到許多人下山，主動熱心的告訴我們，前方因雪下太大已封閉，無法通行，謝過他們，我們倆很有默契地沒什麼反應，繼續往前走。心裏都

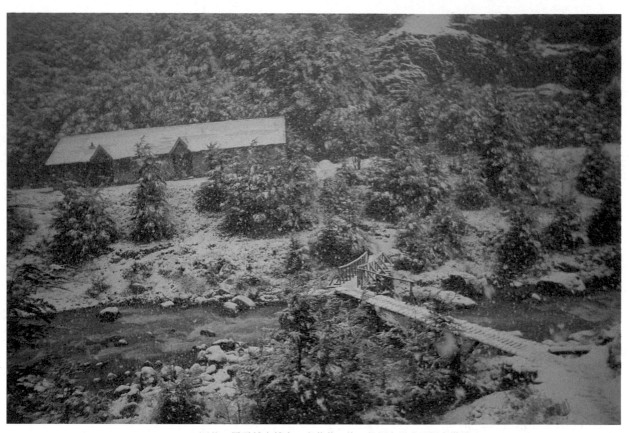

Rio Ascensi 河谷。風雪越來越大，白茫茫一片，整個山谷成了銀白世界。

覺得，還不到回頭的地步。

積雪山徑有些濕滑，幾處水澤弄濕了鞋，行過山澗上的橫木，乙華不小心一隻腳滑落溪裡，幸無大礙，進了樹林，大雪仍不斷落下，什麼也看不到，再走似乎沒什意義，這才甘心往回走。

一群年輕男女走得慢，有說有笑，女孩不時滑倒，男生耐心等候照顧，在雪地裏披著塑膠袋充當雨衣，仗著年輕熱情玩樂，什麼都不畏懼。

想起大學時代，登山社一群山友，在山林裏玩得瘋癲。如今，大家為生活、為事業繁忙，山林趣事早已遠去，乙華和我捨不下山林生活，兩人相偕仍與山為伍。

河邊 Chilen 木屋炊煙裊裊，坐滿了來自世界各地的遊客，在此停留小憩喝杯熱茶，屋裏因吞雲吐霧迷迷濛濛，外頭清冷的空氣反倒舒服些。

我們在屋外逗留，乙華倚靠木屋畫畫，我則悠閒晃盪。幾個年輕男女坐在門口，說說笑笑，其中一女子坐在印第安男子的腿上，二人親暱調情，甜甜蜜蜜。印第安男子有著黑色長髮，中分紮起，額前飄散著一些髮絲，粗獷略帶風霜，哼著歌擁著他的女人，混身散發著性感多情，令人著迷。

男男女女伴著吉他『輕柔的歌聲，悠然迴盪山谷，歌聲聽來特別清亮動人，為這冷冽的氣溫，注入一股暖流，輕撫旅人疲憊的心。

說到男人，巴塔哥尼亞男人有何不同？

他們充滿熱情，直盯著你瞧，在街上對著陌生旅客，大聲叫著我愛你。喜歡留長髮，穿戴皮帽、衣皮、皮靴、有著粗大銀扣環的皮帶，一身裝扮如西部片中的牛仔，粗獷豪邁。喜歡那樣自在的裝扮、自在的神情。那身行頭

乙華正斜倚木屋作畫。

的空氣格外清新舒暢，此許夕陽灑進林間，群山鮮綠陡峭，生機勃勃。

無端飄起，回到營地，煮了晚餐，喝杯咖啡，帳外雨停了，雲霧飄散，雨後

下山，雪停了，來時雪路，才一會兒功夫即完全消融。不一會兒雨卻又

礙，自我的侷限。

浪遊的人，我想，真正困難的不是外在種種因素，而是內心自我設定的障

多的困難，生活只求安定不敢有夢想。看這山林、看這巴塔哥尼亞形形色色

朋友常說，家庭、小孩、工作、金錢，很多的問題，很

去做一些事、一些夢想，真叫人羨慕。

阻隔人心底的渴望，年老還能保有這樣的情懷，能這樣一起

年輕時沒辦法完成的夢想。不管是為什麼，時空並沒有完全

了重拾回憶，亦或是為了實現

不畏辛勞走進山林，或許是為

夫妻，來自歐洲，這樣的年紀

輕人、壯年、老人。一對華髮

來此健行的人很多，有年

性格，而是成了四不像。

若套在都市人身上，可能不是

原本專程探訪卻無緣一見的百內塔，此時現身在遠處，被兩座近山夾峙，三座尖塔狀的山峰，像是一根根凸出於冰河的石柱，擎天聳立，花崗石的山體映著金色的光影，峻美得讓人驚嘆。

光滑的岩面幾乎無法攀爬，那是極困難的攀登路線，能一睹如此山峰，我們也就滿足了。

突然又下起雨，群山隱去，四周白茫茫。百內的天氣真是難以捉摸，今天只是序幕，往後還有得瞧，我們心裏有底，這趟山徑之旅，絕不會是平淡的，至少天氣不會。

營地生活。

饑餓之旅

接下來幾日，我們將穿越百內最精華、最美麗的路段，也歷經了一段難忘的饑餓之旅。

一早雨停了，然而灰陰的天空讓人提不起勁，早餐共享一個小麵包，配黑咖啡，因食物嚴重不足，只能多喝水讓肚子漲飽。

離開熱鬧的營地，走過牧場，穿過溪流，再進去就人煙稀少，沒有任何文明的標示。

草澤、溪澗、泥濘，我們在灌木林裏迷了路，正當找路時，昨日巧遇有著蓬蓬頭的男生和高大的女生，也到了附近同樣迷了路。路竟然在最不可能的方向，穿過密林水澤才又回到正路，我們叫喊著引導他們，之後彼此又各自行走。

靜謐的湖泊、灌木林，不知名的遍野紅花、綿延的山巒，山徑中只有我和乙華兩人，以及天空幾隻展翅翱翔的鷹，幽幽山谷，祥和寧靜。

午餐吃了半個蘋果、幾片餅乾。午後行走，總會特別饑餓，一路上直想吃的，且到了非常渴望的地步，乙華哀嘆著，好餓，好想念排骨飯；我也是，好想念牛肉麵！倆人話題離不開吃，越想越發不可收拾，我們唸出了從小到大吃過的小吃，用想像對抗饑餓，寂靜的山裏，就這樣響著肉圓、水煎包、魷魚羹、鹹酥雞等各種台灣小吃。

終於，我們停止了可笑的舉動，不能再談吃了，離下個營地還有二小時，越說可是越餓，我怕會撐不下去，一衝動吃了不該吃的斷了糧。

雖然一開始就明白食物不夠，但沒想到會落到如此慘狀，和乙華笑稱，如果回去朋友問到，這趟山林之旅帶給我們什麼感動？什麼想法？要怎麼說呢？我們滿腦子都是吃，求的只是最基本的滿足。

其實，也無所謂，有時做一些事並不一定要有目的。

整日依 Lago Nordenskjold 湖行走，傍晚離開湖岸，進入 Frances 河谷，Itliano 營地在樹林裏，林外溪流潺潺，很舒適的營地。

我們的晚餐，兩個人合分一鍋湯麵。

我們抵達時已有七、八頂帳篷，搭了帳，炊煮晚餐，走了一整天決定今晚加菜，除了二包泡麵，外加酸辣湯，乙華掌廚先煮了一鍋麵，然後酸辣湯，酸酸辣辣十足台灣味。

端著再普通不過的酸辣湯，我們有著滿足的笑容。在歷經饑餓、辛苦之後，不用汽車、不用洋房，一杯熱湯就是我們最大的幸福了。

人的慾望真是微妙，身處沒有過多物質文明的地方，幸福竟然唾手可得，要求的只是最基本最單純的滿足。

餐後一杯咖啡，沒有電視、電話，沒有約會，沒有事要忙，沒有任何干擾；有的是時間，是安靜是悠閒，心緒清澈平靜。

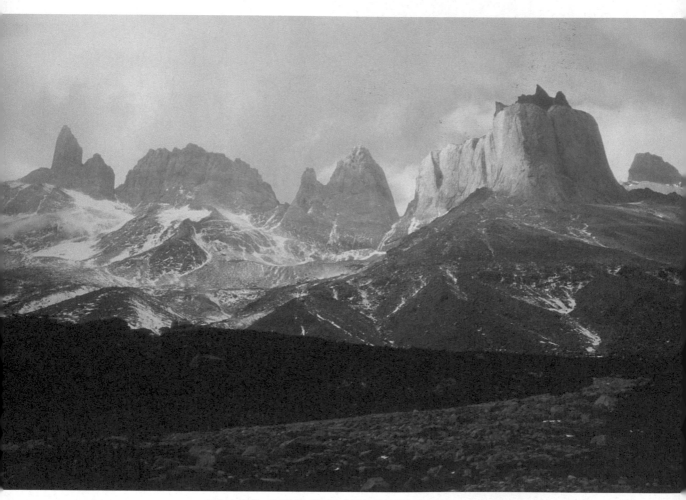

百內山峰群，幾天以來所見的山景都是這般陰冷孤絕。

隔日，醒來時，帳篷外狂風呼號，雨滴答響著，典型的巴塔哥尼亞天氣，又濕又冷且雲霧瀰漫，真想賴在帳篷裏那也不去。

終究，我們還是上路往山裏走。穿過樹林，走上亂石稜線，強風吹拂，路徑不明，幸好大石上偶有噴漆指示方向，不至迷路，盡頭處是壯觀的瀑布。

風勢越來越強，林木巨烈搖擺，我們彷彿處在颱風中，而且是冰冷的颱風。突然好想家，想念溫暖舒適的生活。Cuernos del Paine 山峰群是否值得我們走這一趟呢？

前方山谷仍是白茫茫，什麼也沒有，正覺得沮喪時，猝然雲霧暫歇，右前方出現了一列山峰，Cuernos 一座座傲然孤立，山壁透著金光，雪煙在山壁下飛揚，望之像是千年神殿，懸浮在雲端，只在某個神秘時刻，乍然顯現。

百內最瑰麗的山峰 Northern Cuerno、Principal Cuerno，以黑色山頂，黏密黃色的山壁，透露出地球演化的秘密。

山峰頂端的黑岩是沉積岩，經過時空、壓力變質為花崗岩，最後因為冰河覆蓋移動磨蝕，帶走表層沉積岩，露出黃色花崗岩。

GREY 冰河

花崗岩壁，如一面玻璃隨著陽光幻化各種色澤。可惜進山以來，尚無陽光燦爛的天氣，無緣見那絢麗的山容。然而能一窺這些山峰，彷彿我已窺探了人間的至美。

這一趟風中行，值得。

整夜的雨使外帳濕透，雨水非常冰冷，才收起帳篷，手早已凍得發麻。乙華的手更是痛得無法施力，沒想到高海拔才可能的凍傷，卻在百內感受到。帶上手套回溫之後，再度揹上背包走向另一個營地。

貝歐耶營地在貝歐耶湖（Lago Pehoe）邊，每日有遊船停靠碼頭，物資運輸方便，是公園裏的豪華營地，收費二塊美金。小木屋是雜貨店，也是營地收費、販售船票的窗口。木屋另一邊是廁所及浴室，可洗熱水澡。繳了錢才發現水是冰冷的，有種被耍的感覺。

幾日來半饑餓狀態，在這營地終結，我們終於向雜貨店投降，宣告糧荒解除。百內的天氣除了濕冷，還是濕冷，再強的興致也被冰冷凍結，我們決定再走上一個營地，就搭船離開，結束山區的健行。

進山第七天，往葛雷營地途中，可以明顯看出，強烈西風驚人的力量，樹木的姿態，山峰的傾斜，都倒向東邊。

爬上高點，葛雷湖、葛雷冰河，盡收眼底。葛雷冰河沒有貝里多摩雷諾冰河的喧囂，而是靜靜消融，湖上星散著藍色浮冰。山谷深處白茫茫，那原是我們該走的路線，此刻卻慶幸不用置身其中，和冰雪纏鬥。

樹上木板畫著各種標示，旅館、餐廳、雜貨店、熱水……又來到了另一個營地。

生態百寶箱

安地斯山脈由加勒比海一直延伸至南美洲的底端，全長約九千公里，是地球陸地上最長的山系。安地斯山在鑽進美洲南端後已經支離破碎的厲害，海、湖、河流、峽灣、島嶼，複雜交錯的水陸不分，這裏的山最高也不過三六○○公尺。約一萬年前，最近一次的冰河時期，南極冰床由南往北擴展到了南美洲。冰河退去後，安地斯山南段因為高隆的地勢而留下一大塊冰帽遺跡，就是我們這次巴塔哥尼亞健行看見的，包含了冰川國家公園裏費茲洛伊山下的冰河、貝里多摩雷諾冰河，以及百內國家公園內的葛雷冰河等等。

山保留了冰雪，也攔截了水氣，並且是最佳的天然屏障，巴塔哥尼亞因為安地斯山，而有了豐富生機，山區成為各種動植物的棲息地。就拿南美洲天空的主人翁安地斯禿鷲來說吧，安地斯山就是牠最佳的庇護所，有地方可以築巢，有豐富的食物來源，還有強大的氣流供禿鷲翱翔。我們在百內看見牠好幾回。

我帶了一本在智利買的鳥書，隨意觀察所看到的鳥。百內的鳥況極佳，豐富的自然環境使得鳥種豐富且多樣，但大部份的鳥與台灣常見鳥的外形有非常大的差別，也就是說科屬完全不相同。只有基礎鳥功的我，百分之九十九的鳥，我連科屬都辨別不出來，不過無所謂，反正知道了學術名詞也不見得能多了解牠們多少。

每天總會有一群頂著橘帽、帶著黑墨鏡的長嘴鳥，在冰河湖及森林兩頭飛，牠老是邊飛邊叫，叫聲極為狼狽，那是黃頸鸝（我在巴塔哥尼亞看見的

你是否發現到一隻兔子了呢？牠是南美洲上的外來物種。

動物名稱，詳見本書附錄＂。

湖邊蹲著一對對的大呆鵝；一隻白、一隻棕，動都不動的在水邊蹲了一整天，是草雁。

有一天，走在山谷中，突然一個綠色的小東西飛到我前方一公尺的花前，定點振飛。什麼蟲這麼大？對了！不是蟲，是蜂鳥。

百內健行時，賞鳥讓我們的腦袋除了吃的還有點別的可想，多認識一種鳥，就好像多接近百內一些，感覺真好。

浪人麥特

明天就要離開山區，回到文明世界。

用完餐帶著盥洗用具準備到小木屋梳洗，一出帳篷前方有人叫著我的英文名字，只見幾個西方人，心想這裏不可能有人認識我的；又傳來一聲，沒錯是有人叫我！瞪大著眼睛搜尋，一個身形高大、蓬頭亂髮、衣著髒污的男子正對著我笑，說著：「妳不認得我了？」好熟悉的聲音，再仔細一瞧，竟然是麥特，在大冰河遇到的澳洲人，太出我意料，沒想到會在山裏相逢。

在巴塔哥尼亞遊走十幾日了，發現一個有趣的現象，分明是廣袤人稀的平原，你可以到各處旅遊，卻總會在某個小鎮、某個街口、某個公車站、某個山區，遇到之前偶識的朋友。遊人循著某種既定的路徑行走，聚集著世界各國的人，短暫交會著千里之緣；而相同的旅遊模式，卻也讓旅行顯得不那麼特別。

機靈的澳洲旅者麥特，旅行的歷練讓他極易與陌生人打成一片，我們可是他最熟悉的陌生人，不期而遇三回。

問他吃飽沒？他正要清洗鍋子呢！邀他待會兒到我們帳篷。

我們的帳篷是雪地專用帳，特別矮小，勉強挪出空間好讓麥特進來，他高大的身軀一坐下來，頭就頂到了帳篷，勉強窩著，煮了咖啡閒聊彼此這幾日的旅程。

他說進山第三天，除了腳踝的舊傷疼痛外一切都好，而我們則和他聊缺糧的趣事，及懷念卡拉法提一起用餐的Buffet。

關於我們的吃，一聽說最後兩天只吃幾顆方糖和咖啡當早餐，他猛搖頭感到不可思議，說我們是Crazy girls，我們無所謂地笑著，有著一種自豪。

他說無法如此生活，健行時需要很多很多的食物，帶的比我們倆更多。

高大的身形蜷曲在帳篷裏不舒服，他出帳抽煙，巴塔哥尼亞冷冽的寒風，一會兒就讓他受不住。邀我們轉移到湖邊的渡假木屋，我們有點猶豫，向來怕吵，習慣了兩人安靜的日子；但窩在小帳篷的確太難為他，於是穿起了風衣吹著冷風，隨他走向燈火通明的木屋。

開了門小玄關擺著各式健行鞋，脫鞋進屋，屋裏感覺就是不一樣，暈黃的燈光、燃燒的壁爐，進山以來第一次擺脫冰冷的空氣。

不算大的空間擠滿各國旅客，門口沙發、餐桌椅幾無空位，我們三人呆立著希望找到位子，過了一會大家挪了位置讓我們坐下。麥特點了啤酒，我們點了汽水，麥特得意地說：怎樣這裏不錯吧！是的，我得承認這裏的確比狹小冰冷的帳篷好多了。

屋裏鬧哄哄的多是年輕人，有著各種膚色，各種語言。門口沙發上坐著一些安靜的人，有看書的，有在本子上寫著文字的，像是旅遊作家。

麥特總是滔滔不絕，談他一路的旅程多麼驚奇多麼美麗，看著他偶爾撥弄著略長的亂髮，我在他的眼神中找不到專注安定，就如同他的 E-Mail「移動」那是他的生活方式，也是他的神情。

乙華問他：什麼原由讓你從事這麼

雲朵奇形變化如一隻鳥。

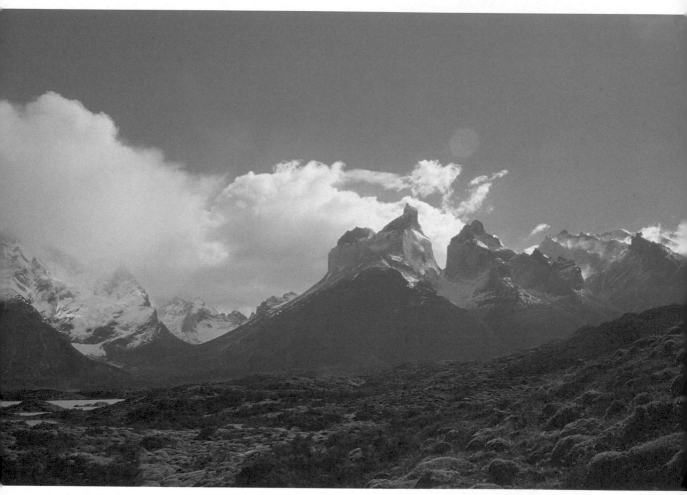

一場複雜的地質演變，呈現出詭麗的景色。

長的旅遊？最吸引你的是什麼？四處遊走你不覺得累嗎？

口氣不再意氣飛揚而是有點遲緩：「是的，我覺得累。但，我還不想回家、不想工作，如果回家，我父母會問我想做什麼？而我什麼也不想做，我想要環遊世界，看遍世界美麗的角落。」

Working, Cooking, Sleeping is not life。當我年老回看過往人生，我希望是多彩多姿的。所以我工作，然後旅遊。也許有一天我會遇到一個女孩，我會結婚，我會有一個家庭。我想要一個家。

難道你不想家、不想朋友、不想澳洲的事物嗎？乙華又問。

「是的，我想念。」他沉默一下才說出。

但還不想回家，一旦回去，或許前兩星期大家熱烈的問候，之後就Nothing，周遭的人事沒有因你的離開、回來而有所不同，地球一樣的運轉，日子一樣的過。

我懂。

長久的離開，自己變了，以為一切也跟著變了，卻發現原點好似靜止不動，或只是不斷的重覆，沒有人懂，沒有人能真理解，回家只是換上另一種孤單。

原來當生活形成了模式，人就會害怕改變，安逸慣的人怕流浪，流浪慣的人回不了安定的生活。

旅行不斷地遊走，不斷穿梭在陌生中。我好奇，雖然看了全世界每個角落，或許很新奇美麗，難道不會感到寂寞？心靈不會空虛嗎？

他說：「是的，有時我會覺得寂寞，覺得累，特別是看到旁人成雙成

對。」儘管如此，他仍不回家，仍要繼續流浪。

認識麥特，我才明白何謂流浪；不斷地遊走沒有目標、沒有計畫，更沒有歸途，一切隨興無所謂。我想，我無法過這樣的生活，從小的教育環境，強調著有目標、有意義，追求成功、成就、安定。我不懂不安定的生活，那需要一種能量，能與自己、孤獨、寂寞相處，也需要勇氣信心，不在乎他人的看法。

或許，有一天我也會揹起背包去流浪，去認識自己。

我想告訴他，「依隨你心，你知道你所想要的，享受你的旅程，享受當下人生。如果時間到了，該回家了，請不要懼怕，帶著當年離開的勇氣，回家吧。」

明天麥特將繼續健行到下個營地，而我們將搭船離開，我們已經完成了Ｗ型路線。夠了，受夠了，看夠了，是風是雨是雪的日子，想家了，更多時候是想念台灣的小吃。

三月八日晴朗的早晨，說了再見，他說，「我猜想我們會再相遇的！」

淡淡一笑，或許吧。

船漸行漸遠，回望群峰，我們曾遊走其中，有著不識廬山眞面目之慨，遠看百內山峰的奇美完完整整的呈現，離開時是最後也是最美的一嘆。

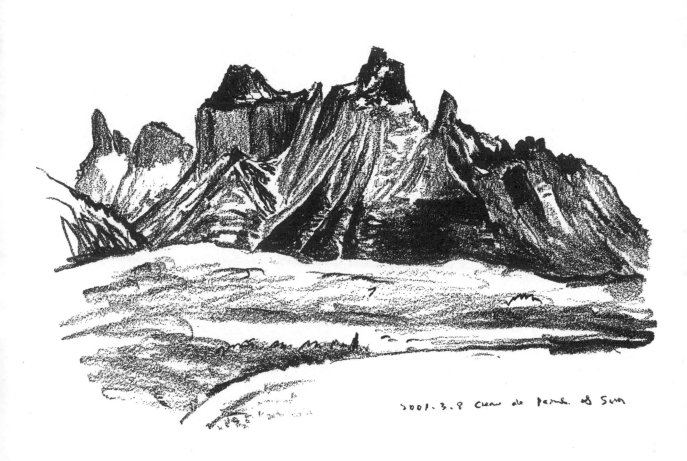

2001.3.8 Clean do Paine of Sur

要離開百內的最後一天，天空終於放晴了，我也終於可以畫下這世界最奇妙的山，百內。

8. 南極補給站

旁塔亞雷納（Punta Arenas），我們只是不想走回頭路才去拜訪這座城市的；然而，若說它與登山沒有任何的關聯也不完全是，它可是通往探險天堂——南極的交通要站，若那一天我們打算去攀登南極最高峰，這城市可就會是我們攀登活動的最後補給站了。

從那塔勒斯港上車前買了一袋圓麵包，一瓶草莓果醬，這是路上果腹的食物，我們還沒吃早餐，而巴士過了中午才會抵達目的地，所以這袋約臺幣五十元的麵包就解決了早餐和午餐。由於經費越來越拮据，我們不得不想辦法節省開支，兩餐合併是最常用的方法。

巴士平穩南行，車上除了少數幾位異鄉遊子外，其餘都是當地居民。有一位駕駛和一位車掌先生替我們服務。

車掌是年約三十歲的壯年人，很敬業，每半小時巡視車廂一回，注意行李架上的物品是否放妥，乘客是否有異狀。當然，他通常沒能做什麼，只是來回走動而已，不過他卻絲毫未流露出單調無趣的反應，這樣的工作態度不得不讓人尊敬。

智利和阿根廷人得到一份工作後，往往就會終守至老，因為一職難求。反觀在臺灣一年換兩、三個工作的情形就有如家常便飯，急促的步調、競爭的壓力，還有要命的向錢看，往往讓台灣人很難享受工作的樂趣，只剩下忙碌、盲目與抱怨，這是何其可悲啊！有時候很想問問，為什麼人們的步調要

這麼快？到底彼此在追趕什麼呢？而當你匆匆走過，有什麼能沉澱於內心呢？我欣慰地球上還有如此安穩緩慢的角落，更慶幸自己有機會在這裏遊蕩，還懂得感受悠閒，懂得暫時走慢一些。

有陽光的時候，巴塔哥尼亞的任何景色看起來都格外的鮮豔亮麗，再加上冷涼的溫度，感覺更足清新。不過刺眼的陽光卻與這冷涼清爽不成正比。

科學上已證明地球大氣臭氧層已經在南極上空破了一個大洞，面積相當於一塊美洲大陸的大小，我們現在所在的位置已超過南緯五十度，快接近南極圈，應該也位於紫外線直射的危險區域內吧！少了臭氧的過濾，紫外線直接照射陸地，可能增加人體皮膚致癌的機率。而對於如此嚴肅的問題，我們唯一能做的只是多塗一層高係數的防曬油而已。

巴士奔馳於無盡的草原，點點綿羊群綴飾其上。

旁塔亞雷納一個不迎合光觀客的城市，星期日冷清的猶如死城，街道上只剩遊客拿著旅遊書晃盪。

旁塔亞雷納——依著麥哲倫海峽的海港城市，過了海峽即是火地島。巴拿馬運河尚未鑿通前，旁塔亞雷納曾經繁榮一時，由於它是南美洲最末端的停泊港。而隨著航空交通的發達及海運路線的改變，會專程由東岸經麥哲倫海峽繞至南美洲西岸的船，看來只有乘載觀光遊客的豪華遊輪才有這種閒情逸致了。而事實上繞南美洲一圈是許多旅人玩南美洲的方法之一。

進入了城市，向東望，我看見麥哲倫海峽及遠方的火地島。

沒有創意的便宜旅店

在車站查閱旅遊書時，一位頂著黑髮、長相奇特的先生遞來一張傳單。

是一間民宿旅店，有電視、衛浴、廚房，離超級市場近，一個人二千五百披索一晚（不到兩百元台幣）。似乎是窮旅人不錯的選擇，就住這一家吧！

這是位於市區街道邊一棟簡陋的兩層木造房。窄小的大門連我們的行李都難以拖入，櫃台就位在樓梯下的空地，一位看起來幽默風趣的老先生坐在櫃台內。

老先生笑容滿面，不等我們詢問，就連忙介紹環境及標榜自己便宜的價位，然後帶我們參觀一間很小的房間。

這房間真的是名副其實的家徒四壁，唯一的家具就是兩張單人床，牆壁上甚至連一根掛東西的釘子都沒有，我們問老先生有沒有其他有窗戶的房間？他眼眉上挑，指著天花板的窗戶說：「這間有！」我心裏想，這也算？

後來看了其他的房間，才發現，原來剛剛那間是全旅店最好的，因為它是唯一的雙人房。看在錢的份上，就勉強接受了。

我們坐在床上望向天窗，美涼說：「好像牢房。」對啊！還真像。

這是一間便宜的旅店，低廉的價格讓所有的簡陋變得理所當然，馬桶沒有馬桶蓋，房間的門鎖壞了無法反鎖，房間內連個櫃子、桌子或椅子都沒有，基本設施都如此簡略，更別說美化空間的盆栽或裝飾品了。關上房門，能夠清楚聽到門外的動靜，上樓、下樓、談話、吵架、沖馬桶……那面空白的木板牆完全沒有隔音的效果，我們接收來自世界各地的人在生活細節上發出的種種聲響。

不過，我們很快就對這樣的嘈雜不以為意，反倒覺得親切有趣。這樣的民宿與人的互動相當頻繁，雖然缺少些生活上的隱私和無可避免的干擾。然而，若旅行只是花錢讓自己住在一個金絲鳥籠般的觀光飯店裏，住上好幾天只認得櫃台管鑰匙的服務員，那不是少了許多趣味嗎？旅行就該放下自己生活上的習慣和成規，重新排列組合一下自己。

這間旅店是老先生一家五口犧牲自己家居生活空間換來的。當我們用廚房的電爐煮飯時，隔壁爐頭上的意大利麵就是屋主的晚餐。五歲的小孫女正在把玩房客送她的帽子，而陪著老先生觀看球賽的年輕人，則是來自加拿大、日本及澳洲的旅人。我們正在欣賞張貼於牆上的相片，那是這家人去南極旅遊時拍的。無時無刻，都有陌生人在此進出，屋主似乎已習慣與所有旅人打成一片，忍受這麼沒有個人隱私的生活。

要離開智利的最後一天早上，在一間麵包店吃早餐，一對年輕男女向我們打探是否有便宜的旅店能夠介紹給他們。我們建議了這間便宜旅店，他們在看了地址後說知道這家店，事實上他們正想從那裏搬出來。

我們尷尬地笑了。

到一個與自己生長環境完全不同的地方旅行，可以給人許多生活上不同的省思和體驗。它讓我們變成旁觀者，以第三者的身份觀看別人的生活，就如同看一部電影，也許你會隨著故事情節情緒起伏，但是你終究是另外一個世界的人，而那迥異的感受或許就能給與你啓發。

而登山和旅行又有什麼不同？登山其實並不如旅行能如此自由隨性，因爲登山過程中，人是隨時面臨生命威脅的，有點像在作戰。我們必須依照既定攀登計畫行動，但又必須隨著變化莫測的大自然靈機應變。體能的考驗、恐懼感的克服，這些絕不是一般人能想像的。

那麼登山的搭檔在旅行上也一樣契合嗎？我和美涼也是首次偕同自助旅行，實際上，旅行過程中曾經有過幾次不太愉快的爭執，事後回想起來，那些都不過是芝麻綠豆的小事。但是在隨性自主的自助旅行中，太多可能和選擇性讓人

夜晚的旅店，各國旅者聚在不到五坪的的餐廳裏聊天。

2001. 3.11 的愉快的便宜旅店. Punta Arenas

自然變得自我，我們都想享受自己認為最好的自由，於是變得難以協調，這與大自然中必須並肩渡過危困的情況大大不同，但是我們終究坦誠面對彼此，最後獲得溝通和諒解。

粗鹽咖啡

一盞暈黃的燈，一杯咖啡，就有一份閒情，可談心事可築夢想。而我們在南美洲不是喝著拿鐵～也不是卡布其諾，而是粗鹽咖啡。

在便宜的旅店連續住了三天，沒有特別的計畫，每天睡到自然醒，不趕著做什麼、看什麼，只是閒散的生活，一如當地人。

通常吃過早餐後，我們開始當個觀光客，市區沒有公車，靠著一雙腳四處遊走。我們走過最熱鬧的街、博物館、紀念碑、海邊、碼頭，多數時候我們在街頭閒晃。這是一個商業化又顯得沒落，不夠新穎的城；而曾經繁華、滄桑的過往，一再地讓人不勝唏噓。

午餐多在餐廳解決，主要是三明治、漢堡、披薩之類。南美盛行午休，直到二點之後才會開門營業，我們也入境隨俗，停下腳步。然後在天黑前漫步回旅店，並順道逛逛傳統市集，小販佔據人行道一邊，多是一些衣服鞋子等各式廉價的日用品，就是看不到任何當地特色的物品。

不過麵包店總會吸引我們的目光，智利的麵包，沒有添加物，只有原味淡淡的麥香，紮實有嚼勁。我和乙華都非常喜歡，總買了一大袋當早餐。

回到旅店就有回家的感覺。每晚和來自各國的旅客一同下廚，空檔時互相瞧瞧彼此的料理。奇怪的是不管是日本人、澳洲人、美國人、歐洲人，最

常煮的都是義大利麵，不明白是因為炊煮方便，還是所謂全球化，國與國、文化與文化之間，越來越同化沒有差異。相形下我們的米飯、青椒牛肉、番茄炒蛋，可是獨樹一幟，大大凸顯中國吃的文明。

說到吃當然免不了另一個中國文明——筷子。

西方用刀叉，東方使筷子，沒什麼奇特的，沒想到當我們拿出台灣帶來的筷子時，卻引起一陣騷動，大家都投以好奇的眼神，尤其是屋主老爹、兒子和兒媳婦三人，好像看到稀奇珍寶，興緻盎然，搶著試一試，三人輪流操弄著，看他們玩弄得力不從心，氣餒的模樣，實在逗趣。

然而筷子對用慣刀叉的人畢竟不容易，最後他們派出較靈活的媳婦為代表，誓必學會使用筷子。我想，這是他們第一次見識到筷子，或許也是左鄰右舍、親朋好友中的第一，能學會使用筷子似乎有著一種沾上異文化的光榮。

就這樣筷子成了我們在這旅店表演的絕活，每次用餐前主人就會咧嘴笑著，兩指比劃挾東西的模樣，等著看我們使用筷子，且在吃之前還得先授課。

在我們離開前，媳婦果然學得有模有樣，真是一場成功的東西文化交流。

夜裏冷風黑街，我們沒有出去過，總是一壺咖啡，看書、閒聊，或和其他旅客拚打桌球，客廳旁擺著兵兵球桌，每夜總有人捉對廝殺。

年輕主人每晚向住宿的遊客收取費用，第一天我們打算一次付清三天費用，他竟然不收堅持只拿當晚費用，我感到不解，後來才明白，為什麼Day

by day（按日收費），或許是太多遊客進進出出，爲免弄混；也或是明白旅遊沒有什麼是確定的，只要管好當日即可。我不知道南美人是否都如此，至少我所遇到的都有著即時行樂，只管當下的特點，和我所熟悉人生觀有著很大的不同。

有個加拿大人獨坐，一開口就問我們在南美幾個月了？

幾個月？好像在南半球遊走不是一年半載，少說也是數個月。我們只待一個半月，對滿屋子的旅人我們算是太小兒科了，但對身處在台灣的我們來說，可以算得上是幸福的。

不出國看看總容易對常規外的事大驚小怪，也容易侷限，這趟巴塔哥尼亞浪遊讓我見識到生活充滿很多可能。

一天夜裏，正喝著咖啡和乙華談論登山的事，突然乙華眼神示意我往後看，只見一個高個子背影，我記得那頭亂髮，是澳洲人麥特，我們馬上追過去，用力拍他肩膀，他轉過身，彼此興奮的問候。

2001.3.12 Amora & Bin-bao & Matt

麥特買了一瓶很便宜很便宜的香檳，堅持我們一定要喝，因爲餞別。左邊爲加拿大旅人。

這是我們第三次巧遇，麥特語氣昂揚說著：「我就知道，我會再遇見你們。」人與人的緣份眞是奇妙，那麼多的旅店，我們竟然會選擇同一家。

請麥特喝咖啡，卻有點尷尬，上次山裏喝的是沒加奶精，這次是沒有糖，他可能把我們看成名副其實的 Crazy girls。不是我們刻意節省，而是因爲我們買錯了，因爲塑膠袋上沒有任何英文說明，我們竟錯把粗鹽當結晶糖；在啜飲一口很鹹的咖啡後（非常難喝）才發現，從此就一直喝著沒加糖的咖啡。來南美洲眞得學點西班牙文。

事後我們仔細瞧包裝袋，在角落有著一隻藍色的魚，魚、海、鹽，這是聯想力大考驗嗎！我只能說，服了他們。

這糗事讓麥特哈哈大笑，還忍不住轉告其他人。

爲慶祝重逢當晚我們請他吃炒飯，隔天他也回請我們吃義大利麵。不知道是心理因素，還是太久沒吃到美食，那道麵眞是美味，是我吃過最棒的義大利麵。

回台灣後試著依他的方法煮義大利麵，或許是少了幾味香料，也或是缺少那樣的情境，總沒有當時那樣的美味。

而我們和麥特在旁塔亞雷納一別，就眞的各自天涯。

回到台灣五個月後，收到他的電子郵件，他工作了，在秘魯當導遊，帶人遊走印加古文明和熱帶雨林。

巴塔哥尼亞的美與傷

西元一五二〇年，西班牙籍的航海探險家麥哲倫，率領一支超過三百人

的探險船隊，來到現今阿根廷布宜諾旁的拉布拉他河出海口。他們進行了大規模的海上勘察行動，企圖尋找通往太平洋的海峽。

假如橫在眼前的拉布拉他河不是海峽的話，他們就必須繼續向南航行，並且進入無人抵達的南方海域。可想而知，那將會是多麼困難的未知。不幸的是，他們真的必須這麼做，因為他們發現了淡水，知道眼前的水域是一條大河。

南緯度的海洋，環境惡劣，總是刮著夾帶霜雪的寒風，令人意志消沉，再加上茫茫未知的恐懼，終於引發部份船員的不滿，遂生叛變。麥哲倫以機智鎮壓了這場可能導致航行終結的衝突，帶著有限的物資，繼續航向險阻重重的南方。

他們來到了南緯五十二度的海灣，抱著最後的希望冒險航渡波濤洶湧的惡海。這時麥哲倫的內心是痛苦難言的，因為這海灣若不是期待中的海峽，他必須做出關鍵性的決定，憑藉著已確定不足的物資繼續探向南極海，或讓探險隊伍顏面全失的回返。當他正於甲板上徘徊不定之時，突然守衛的人發出驚異的呼聲。這彎曲如腸的海道，航行一個多月的時間，已確定證實是海峽。

這海峽起先被命名為巴塔哥尼亞海峽，後來更名為麥哲倫海峽。

我們遊蕩於旁塔亞雷納的街頭，瞧見一尊高大的麥哲倫銅像聳立於馬路中央的公園裏，旁塔亞雷納最熱鬧的商店街襯托於兩邊。歐化的城市已感覺不出這地方曾經有過的蠻荒。不過空氣依然是寒冷的，再熱鬧的街也揮不去這股寒氣。

然而，當麥哲倫探險隊在發現這海峽的當兒，若知道自己以為距離不遠的香料群島還有一萬五千公里之遙時，不知會做出怎樣的決定？他會調頭結束探險嗎？還是會繼續這有史以來最遠的航行？橫越風平浪靜的太平洋將近一百天，落到吃老鼠、啃帆桁的地步，船員陸續因壞血症死去，最後麥哲倫也喪命於菲律賓的戰鬥中。當初三百人的浩蕩探險船隊，真正完成航行的只有三十五人。

那是一個真正屬於未知探險的年代，航海探險掀起這幾百年來地理探索的序幕，讓許多冒險犯難的人，帶著希望出走，最後卻魂斷他鄉，陳屍大海或荒野。而這些前輩留下來的遺產，不止是大量豐富的地理知識，更重要的，是他們所展現出來的智慧與勇氣。

不過，我想後世的作為，更可能令這些艱辛冒險的前人瞠目結舌吧！就拿麥哲倫來說，若他地下有知，四百年後人類鑿通了一條橫亙中美洲，用以貫穿大西洋及太平洋的海道——巴拿馬運河，就此改變了美洲的航運，不知會做何感想。

我們進入自然博物館。一樓的長廊以大量的歷史圖片及文字敘述著巴塔哥尼亞的歷史。

那塔勒斯港和旁塔亞雷納都有很棒的博物館，介紹巴塔哥尼亞的歷史和印第安文化。在這塊被殖民文化侵略的土地，只能在這些地方稍微了解一下屬於巴塔哥尼亞的原始過往。

走在歷史長廊，地理大發現時期掀起巴塔哥尼亞的文明序幕，接著是一連串的歐洲殖民文化史，看著、讀著、思考著，我問美涼有何感想，她說難哥尼亞的歷史，左右廂房分別是生物標本展示及史前文物。

以想像當初的人如何有這麼大的勇氣前來探險。而我則在更深一層的認知後，產生了負面的觀點，為何巴塔哥尼亞的文明竟是從歐洲人的掠奪和馴化原住民開始？

大探險時代探索了地球的邊境，寫下人類最偉大的冒險史歌，然而，後人承接一切繼續發展的結果，卻引發更多大自然生命的毀滅與消逝，這是何等的矛盾和衝突。

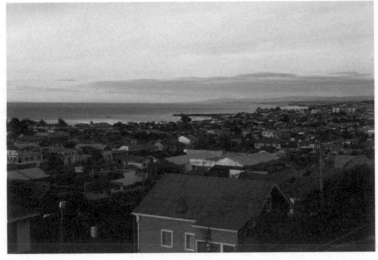

旁塔亞雷納臨麥哲倫海峽，遠方就是火地島。

已離不開物質文明社會的當代人，在開始覺悟和反省的同時，產生了更多的茫然與無所適從。

文明與原始，開發與保留，現代與傳統……人類遊走於對立的觀點之間，拉扯、思索、衡量。現代人類的當務之急，即是反省和覺悟自己所造成的無以彌補的錯誤，停止自己可笑的毀滅，並在還來得及挽救些什麼之前，找出一條人類不再狂妄自大的生存之道。

踏上二樓的樓梯轉角，那兒掛著一幅黑白相片，黑夜中

波濤洶湧、險惡詭譎的麥哲倫海峽。丈高的浪，陡峭的崖，怵目驚心的場景，讓我的心情不再那麼浪漫。

異地故鄉人

在異國遇到故鄉人，當地的移民華人、旅遊的台商，同樣是中國人，卻是截然不同的生活。

搭乘公車從智利回阿根廷，在傍晚抵那耶哥斯河。

一向灰沉的天空，難得暈著紅色雲彩，溫柔的光影遍灑街道；依然的冷風、相同的街道、走在其中不再感到陌生疏離，反而有了一絲親切。

晚上我們到一家名為「龍」的餐廳，這是一家不算小的餐廳可容納一百多人，吃的是阿根廷特有的自助餐，供應沙拉吧、烤肉吧、中國料理吧。

老闆和服務生都是中國人，招呼我們的是林先生。他鄉遇故人，對我們特別熱情，服務周到，不時招呼。

後來，他說有很棒的東西給我們嚐嚐，在廚房找了一會才出來，手上拿的竟然是一罐豆腐乳；品嚐一口，不過是尋常的味道，然而對遠離故鄉的人，卻是最珍貴的，那味道慰藉了所有思鄉的滋味。

人潮漸多，整家店幾乎坐滿，所有人忙進忙出，無法多聊，離開前林先生力邀下班後找家店聊聊，實在是盛情難卻，最後約定在旅店碰面。

一天舟車我們感到疲累，過年夜倆人累得快睡著，卻遲遲不見林先生蹤影，真後悔答應，只好強打起精神等待。直到近午夜一點他才出現，三人走上街，商店早已打烊，路上無其他行人，寒風吹拂，感覺特別的冷清。過幾

個路口，到一家小酒吧，是全鎮唯一的二十四小時酒吧，隔壁附設幾台賭博電玩。是這個單調無趣的小鎮，供人消遣打發時間的地方。

一進門所有人都望著我們，還好看慣了這種被當地人直視的眼神。

林先生來自大連，身材瘦小，一張飽經風霜愁苦的臉龐。說起過往，家鄉生活困苦沒受教育，離家到廣州謀生，後來設法籌了幾千元偷渡到西班牙，在中國餐館工作，過了幾年非法移民的生活。聽說南美大陸歡迎移民開拓，又搭上船南下阿根廷，仍在餐館工作。

那時華人移民不管是來自台灣、香港、大陸，都是開餐館居多，中國人雖精明卻不團結，彼此惡性競爭，餐館經營越形不易。在布宜諾斯艾利斯待了幾年，有了身份證，決定離開到更南端的城市。

在阿根廷六年了，整日工作打拼，從未好好認識這個國度，說來諷刺我們可能都比他這位當地人，更熟悉阿根廷。

移民他鄉沒有根植新土融入當地生活，反而侷限在更狹小的華人圈裏，遙念著故鄉種種，心底帶著沉重的鄉愁，永遠似無根的浮萍。而生活裏朋友少，感情更是困難，曾經有過一段感情，那女子來自上海，已婚有小孩，為生活獨自離家闖蕩，同為淪落人，彼此在異鄉相依為命，他照顧著她，一起在布宜諾過了幾年生活，最後為了小孩她還是回去上海，他說留得住人留不住心，只能讓她去吧。

雖然說得如此淡然，此刻我仍能感覺到他心裏的傷悲。

說著隻身離家十幾年，沒有回去過，最遺憾的是他父親過逝前，沒見上最後一面。談家鄉、大陸老母親、移民生活、感情，點點滴滴都是辛酸無

奈。感嘆著：生活嘛，不然，能怎麼辦？

我倆靜靜聽著，聊了一個多小時，找了個理由，結束了這深夜的交談。

他的一切令人同情，卻也讓人無法接受那樣宿命的生活態度。

走回旅店，寒風中心情沉重地透不過氣，心裏一直迴盪著他那句哀嘆，

「不然，能怎麼辦？」

回到旅店，我和乙華感慨不解，同為移民，為什麼西方人帶著野心開拓新土，在南美建立起新家園，雖也緬懷歐洲文明，卻也悠然享受新大陸的生活。反觀中國人，卻是充滿無奈辛酸，剪不斷的縷縷鄉愁，既不是中國人也不是阿根廷人。這似乎是移民華人擺脫不掉的悲愁。

結束了巴塔哥尼亞的旅行，在回布宜諾的機場裏，遇到二百位海外台商，一大群人浩浩蕩蕩，喧喧嚷嚷，彷彿身在台灣。見我們自助遊走，感到不可思議，直擔心兩個女孩的安全。

他們在巴塔哥尼亞旅遊四天，問去了那裏，說只去了大冰川。「大冰川」？我和乙華一頭霧水，沒聽過大冰川這景點，聽起描述，才恍然大悟，原來他們口中的大冰川，就是著名的貝里多摩雷諾冰河。

而他們下一個目的地是智利的小瑞士。不明白台灣旅行社，為什麼不如實介紹參觀的景點名稱，難道台灣旅客真記不住，而只能以小瑞士、大冰川、小巴黎之類各式代名詞替代嗎？或者是台灣人的欣賞觀點，只能在和某些知名熟悉美景比較下，才懂得如何欣賞嗎？

一個連去了哪裏都不清楚，不管是在南美洲、北美洲、亞洲，只知道小瑞士的旅遊，我懷疑這樣的旅行，在驚嘆美景之後，能留下什麼？

在世界的盡頭，體驗浪遊的滋味。

問起我們二十天的旅費，竟然相當於他們一晚的住宿費，台灣觀光團的消費能力果然驚人。

不過我們並不羨慕那樣吃好、住好的旅遊。因為我們可以很簡單的生活，可以走很長的路，也因此體驗了更貼近當地生活的旅行經歷，那是吃好、住好的觀光團所無法感受的。

9. 藝術、牛肉與冰淇淋

在兩百位台商的陪伴下，我們遠離了巴塔哥尼亞，冰寒的南極風就此停止吹拂，我們再度回到籠罩於盛夏的布宜諾。

美涼和我各自依靠著車窗，望向車水馬龍的街道，不交談，沉思於自我的世界裏。旅程中累積的各種思緒，在這個時候，一股腦兒，全上心頭。若有人閱讀我們臉上的表情，想必是落寞、孤傲、滿懷心事的，有如港口人。

四十天來，穿越荒漠，攀上高峰，走過冰雪，漫步森林。曾呼吸著稀薄的空氣，曾疲累到無法反應饑渴，曾氣喘疾行於荒漠，也曾在無盡的高原上呼嘯而過。曾有悠游的天鵝陪伴，也曾有瀟灑的羊駝相隨。曾喜極而泣，也曾冷漠無語。曾酩酊大醉，也曾午夜夢醒。曾與開發、廖先生、克林和薩巴斯騰同行，也曾在遙遠的南方巧遇麥特、林先生和兩百位台商。然而，身邊始終有著這位多年來的老搭擋，同甘共苦，分享一切。

今天，布宜諾不再是啟程或轉站，而是終點。

二〇〇一年三月十六日，星期五，我們在南美洲的最後一天。

先別感傷吧！依然在南美洲，就該歡樂的結束！我們要好好享受最後一天。

漫步於布宜諾，穿過被華麗古樓包圍的國會公園，橫越世界最寬的七月九日大道。經過大都會教堂、粉紅宮、五月廣場。發現廣場附近的小巷內，聚集了一些攤販，我們湊過去瞧瞧。

港口人販售藝術的攤販。

南美洲的B.B.Q，世界絕無僅有的彭巴美味。

原來不是物美價廉的衣服，也不是美味可口的小吃，而是精巧雅緻的工藝品。創意、巧思，再加上精湛的手工，展現出阿根廷風味十足的皮件、首飾、風鈴、樂器、紙偶……每件作品都稱得上是獨一無二的藝術，讓藝術巴黎感到慚愧的港口人天份，算是見識了。

在老舊的巷內亂鑽，找不到藝術區——聖泰莫（San Telmo）。肚子餓了，就走進簡陋嘈雜的烤肉店。

長方形的巨大烤肉架，烏漆抹黑的導煙管，一長排的桌子，店員在長桌內側料理食物，食客就在外側倚桌享用。

兩位東方女子的闖入，稍微打斷了狼吞虎嚥的食客們，全是男人，不約而同的望向我們。依打扮看來像是上班族，應該是附近公司行號的中午便餐吧！我們大搖大擺地走進去，找了兩個位子，和男人們並肩同坐。

烤肉架上鮮紅幼嫩的牛肉、牛內臟和雞肉，廚師一邊使勁的翻動烤肉，一邊揮落如雨直下的汗水。店小二在狹長走道和廚房之間，忙進忙出，點餐、送餐，同時收盤子。

我們點了牛肉、雞肉、牛血腸、麵包和百事可樂。

阿根廷牛肉是得天獨厚的滋味，若添加包括鹽巴在內的任何調味料，都覺得污損了肉的新鮮。

不帶丁點腥羶味的牛肉烤得半生半熟，肥滋滋的脂肪被煎的酥脆，血均勻的鎖在肉裏。一口咬下，鮮嫩、多汁、油酥都包含了。

極致的口感，應該就是如此吧！而這樣的人間美味，才折合不到台幣一百元。

歡樂冰淇淋。

顧客吃得津津有味，廚師烤得不亦樂乎，炭煙瀰漫，熱鬧滾滾，人隨著這樣的氣氛也似乎變得豪邁了。

午後，逛完版畫博物館（Museo Nacional del Grabado）和 Ciudad 博物館（Museo de la Ciudad），繼續徒步市街，最後終於找著了藝術區——聖泰莫。

我們是從馬路旁露出的石板地認出來的。現在大部份的聖泰莫石鋪地已被粗魯的覆上一層柏油路面，與兩旁的古老建物極不協調。不知道是時間不對，還是聖泰莫沒落了，不太感受得出它特別的藝術氣息。

巷弄中還留有幾段斑駁的石鋪路，雖然有著特別的古意，但也充滿繁華逝去的淒涼。

天色漸漸暗了，記得有人提醒我們晚上聖泰莫不太安全，出門在外，小心一點好，還是趕快離開吧！

星期五的晚上，布宜諾人只想趕快休息，平常都開得很晚的阿根廷餐廳今天卻提早打烊。以為中國人比較勤奮，也許中國餐廳會開，結果還是一樣，最後只找到一間門可羅雀的意大利餐廳。

吃麵時，外面竟下起傾盆大雨。

陣雨讓街上的人措手不及，被雨淋的狼狽。兩位顧客從外面進來，全身溼透，像掉進水裏。我們放慢吃麵的速度，等待雨停。可是老天似乎沒有停歇的意思，服務生問我們要不要再點些什麼，我們拒絕了。

時間一分一秒的過去，街道積起了水，雨依然像關不上的水龍頭，直直地落下。我們不想等了，因為還有一個很重要的地方要去，一件很重要的事要做，若沒有完成它，我們會很遺憾地回台灣。

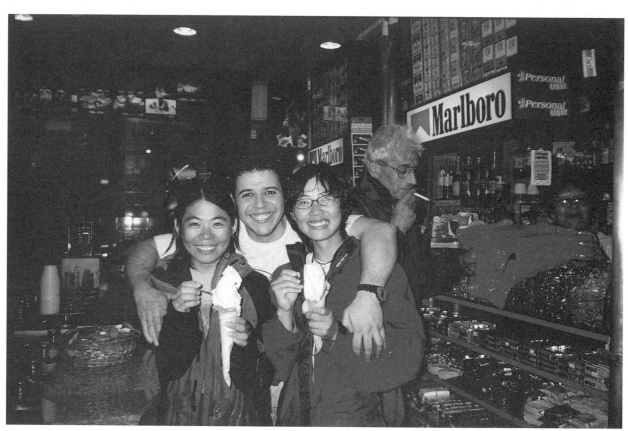

對於兩位專程到訪且全身溼漉漉的顧客，老板很訝異，不過也非常開心。他給了我們兩支很大很大的冰淇淋。

離開餐廳，奔入雨中。

穿越一個又一個的街區，跨過一段又一段積水的馬路，全身濕透了。涼風吹來，有點冷！

原本以為，已經遠離了溼冷及一切糟糕的天氣，沒想到在布宜諾斯艾利斯，南美洲的最後幾個小時，老天爺竟還下了這場即時雨。

奔越了十個街區終於回到旅店，換件乾上衣，並套上 Gore-Tex 探險級風雪衣，繼續投入雨裏。

到底是什麼事，讓我們如此不畏風雨？

答案是，冰淇淋。

拉丁美洲旅程的結束，怎能不吃上一支冰淇淋再回家，冰淇淋是南美人的最愛，也是歡樂的加溫計，任何的南美城市都有冰淇淋，門多薩、加耶哥斯河、那塔勒斯港、旁塔亞雷納，當然還有布宜諾斯艾利斯。

也許是因為這場雨，每回經過往往大排長龍的冰淇淋店，今晚卻很冷清，我們是唯一的客人。對於兩位專程到訪且全身溼漉漉的顧客，老闆很訝異，不過也非常開心。他給了我們兩支很大很大的冰淇淋。

冰淇淋是屬於歡樂的口味！我們在享受甜蜜滋味的同時，心也默默的向一切說再見。

後會有期，南美洲。

回家

離開阿根廷時，海關人員還拿出月曆，從我們入境那天起，一天一天的計算我們是否超過了簽證核准的四十五天。今天是第四十四天，我們算得可清楚哩！

回到台灣，正是舒適的三月天，我們在十八日清晨抵達。

進入機場大廳，父親、登山教練吳錦雄、路跑協會的蔡文雄先生、彭啓泰先生，還有《民生報》記者黃德雄先生前來迎接我們。看到他們親切及關懷的笑容，讓我覺得自己是全天下最幸福的人。

相當感謝身邊這些默默關心我們的長輩及親友，在功利掛帥的台灣社會裏，當你想做一件吃力不討好、不能賺大錢、前途非似錦的事情時，仍有人認同你，支持你。這樣的包容，引動我們的夢想起飛，實踐理想，完成目標。

經《民生報》記者黃德雄先生的查證，我們確實是臺灣首登阿空加瓜峰的女性。在阿峰第一營，第一次被人提出這樣的問題，那時候才開始注意自己是否創了紀錄。努力的回想印象中曾經攀登過阿峰的台灣隊伍，還真的尚未有女生登過頂哩！

若性別不列入考量，關於阿空加瓜峰的攀登，在台灣登山界並不陌生，它是少數幾座曾被臺灣人拜訪過兩次以上的世界名山之一。而台灣的首次攀登紀錄則是在一九八八年，由賴長壽先生領隊，高銘和先生擔任隊長，十五人參與，七人登頂成功。在那個海外遠征經驗缺乏、登山資訊取得不易的年

代，阿空加瓜峰的攀登可說是國內的創舉。而其中最困難的部份不是在登山方面，而是阿根廷入境簽證的取得，當時是輾轉透過巴拉圭的阿根廷領事館才辦成的。

臺灣海外遠征延緩發展的重要因素之一就是在於對外關係的問題上。我曾聽說過，台灣攀登隊已經抵達當地山區，還被政府當局硬生生取消攀登許可的例子。

十三年後的二月，我們兩位小女子，以參與國際隊伍的方式攀登探險級的高山。時空變遷，國際關係稍有好轉，雖然有些小波折，但還是順利取得了簽證。登山資料更容易獲取，只要藉由網際網路就可得到最新的攀登資訊。當然攀登形式也邁向國際化了，不用辛苦的在三萬六千平方公里的小島上尋覓隊員，組織一個沿浩蕩蕩的遠征隊。只要具備照顧自己的能力，就可以透過經驗豐富的海外登山公司，幫忙集結世界各地的登山同好，一起挑戰高峰。

我與美涼在設定攀登目標時，主要是針對自己的經歷來規劃一個提升自我攀登能力的計畫。這一次的阿空加瓜峰比我們原先想像的容易多了，除了突破自己以往的高度記錄外，在技術層面上則幫助不大。

在阿根廷時，曾與美涼談起下一次的計畫。我們一致認為這些年來累積的經驗、技術與默契，應已具備獨立攀登大山的能力，該是自己爬一座山的時候了，於是，我們開始設想在近期內再攀登一座超過六千公尺以上的大山，並且是要完全靠自己的力量。

人雖回家了，心中卻開始孕存著另一個攀登的計畫。

後記

一切只是開始

林乙華

我們從南美洲回來沒多久，果然實踐了第六次的攀登計畫，時間就在兩個月後的五月。目標是海拔六一九四公尺的北美洲最高峰——麥肯尼峰Mckinely（或稱第拿里峰Denali）。它位在北緯六十三度，靠近北極圈的美國阿拉斯加州。這次的攀登還加入了一位新夥伴——燕玲，我們組成一支娘子軍隊，確實以自行攀登的方式執行。

結果，我們沒有登頂。

這是一次艱苦的攀登，全程背負二十公斤的重量，同時還必需拖曳一個約二十公斤的雪橇，走在終年積雪的冰河上，共十八天。

我們在五三〇〇公尺的五號營地進入最後攻頂的階段，然而卻遇上了暴風雪被困了三天。第四天起床時，看著已不再被強風震搖的帳篷，以為可以嘗試攻頂。我滿心期待的探出頭去張望。風雪是停止了，然而五號營卻籠罩於濃霧中，白霧現象（White out）讓視野變得極差。隔壁營地的隊伍正在拆營。「你們要下撤嗎？」我問。他們說是的，再問是否收到天氣預報，他們得到的消息是，今天多雲，明後天可能會有場全區性的暴風雪，於是他們才決定撤到較爲安全的四號營避風雪。

這是多麼令人失望的消息，看看四周，已沒有幾個隊伍留在這兒了，美

涼前去詢問留下的隊伍，剩下三隊：一對美國夫妻、日本隊和美國隊。美國夫妻正打算撤營，而日本及美國隊則要嘗試攻頂。

美、日兩隊皆是專業嚮導帶領的商業隊，日本隊的顧客是四位年約四、五十歲的婦女，有兩位嚮導及幾位雇員陪伴。美國隊則都是人高馬大的壯漢。他們打算今天攻頂後直接撤回四號營，把握這暴風雪來襲前的空檔機會嘗試攻頂。一早就見日本隊不停地用對講機與四號營的後勤人員聯繫，安排客戶的攀登及下撤事宜。美國隊有人於營地駐守，嚴陣以待，準備應付種種的緊急狀況。

當時，看著有豐富經驗嚮導帶領的商業隊慢慢往上爬時，我真的十分想跟上去。然而，若登山資料上的數字沒錯的話，從五號營攻頂，上升需七至十小時，回返需三至五小時，往返最少也要花上十小時，而我們的攀登速度可能需要十小時以上。五三○○公尺營地往上直至第拿里鞍部之前為三十至四十度的斜坡，即使天候良好的狀況也會因為午前無法被陽光照射而非常的冷。若攀登速度緩慢，不僅拖長攻頂的時間，更會因暴露於寒冷中過久而提高凍傷或失溫的機率。更何況那天天氣處於陰鬱不明，還有一個強烈冷氣團即將來臨的狀況，攀登條件絕對是無可避免的寒冷及可想而知的每況愈下。種種因素的考量，我們選擇了撤退，因為我們很清楚自己的行動速度、糧食存量、體能情況等皆無法應付一個嚴酷至極的暴風雪。

我與美涼決定撤退後，一致表示出這樣的無奈：「真是的，這個鬼地方，還得再來一次。」

當我們狼狽的從白茫茫、積著新雪的瘦崚回到四號營地時，國家公園管

理處竟公布一個讓所有的人感到高興卻唯獨令我們搥胸頓足的最新天氣預報，就是暴風雪應該不會來了。

但我們已沒有時間再爬上五號營，只好黯然下撤。

我記得最後一天在撤回基地營的途中，被四十公斤的裝備虐待了六小時以後，飽受煎熬的身心已面臨崩潰，當時突然升起一種極度自怨自艾的感受，爲什麼我要揹得這麼重？爲什麼我要忍受冰冷？爲什麼我要走這麼遠的路？爲什麼？爲什麼我要辛苦的走這一遭。情緒的起因可能是由於無功而返的結局。相較於南美洲的經驗，北美洲的艱苦是無法言論的，然而卻沒有等質的成就感。

事隔一個月之後，台灣的潮熱漸漸暖和了被北極凍冷的思緒，這段慘痛的攀登經歷，終於獲得了自己積極的肯定，而成爲我生命中最有意義的事之一。原來山帶來的挫折與磨練才是登山眞正的價值，登山的過程比結果更爲重要。我們這一次自行的攀登，自己運輸了一百多公斤的裝備，在惡劣天氣中忍著風雪建設營地，理性的判斷冰河裂隙、白霧現象及暴風雪的危險，最重要的是，我們平安歸返。這表示著我們已經能夠獨當一面的解決困境，面對自己。

登山，是一種與大自然相處的學習，登山文化起源的歐洲之所以會發展出冰雪地的攀登技術，就是認定屬於自然原貌的岩石不應遭受破壞，而冰雪則會隨著季節的消融抹去人類的痕跡。那是一種由於尊重自然而研發出來的行爲。當我知道如何應付崎嶇的地形時，就會明瞭踩在土石上會比爬樓梯舒服，而當我們清楚一棵樹用了上百年的時間才成長茁壯時，就不會隨便將它

砍下燒掉。學習親近自然的本領，才能夠真正走入自然，了解自然。

大自然有著許多不可抗拒的力量，但是那並不可怕，它不應該是阻擾我們親近它的理由。我常常心痛，許多自然環境因為發展旅遊觀光的理由，而被附加上不必要的人工設施，然後人們就漸漸遺忘了那裏原本的自然特質，而失去對於自然危機的警覺性。山永遠不是因為人而存在的，這是每位登山者必須有的認知。不過當你準備周全時，山就會選擇接納你，因此我們應該帶著尊敬的心爬山。

這半年來的經驗，在重新開始「朝九晚五」的生活步調後，就只有在寫作時才能恣意飆想，從字裏行間回味這些日子以來如夢的種種。現實生活與理想之間的拉扯，又再度成為我生活上的課題。在嘗試寫作的過程中，許多對於登山、探險、大自然的觀念和想法，又不斷的產生，山林對我的呼喚始終存在著。我愛山，我希望生命裏一直有山相伴，更希望自己將來有能力真的為登山運動、自然環境保護做些更有意義的事。這是我對自己的期許。

不過目前我可能得暫時歇一歇手了，然後動一動腳，在台灣這塊多山的寶地上，好好享受一下爬山的樂趣。

收攤馬拉松

李美涼

從南美回來，到五月底前往阿拉斯加攀登麥肯尼峰之前，我和乙華又做了一件特別的事，我們參加了生平第一個馬拉松比賽，42.195公里。

以前就常聽朋友談馬拉松比賽如何如何，心裏也躍躍欲試，不過心裏想和去做，可是兩回事，42.195公里！跑得完嗎？想想也就算了，實在沒勇氣。回台灣之後，朋友自動替我們報了名，在找不到理由推辭，也想證明自己的情況下，終於硬著頭皮參加。

記得那天金山刮風下大雨，開跑不一會全身就已濕透，而跑在身邊的人越來越少，到了二十公里折返點時，已是望前向後皆無人，體力消耗殆盡，雨時下時停，衣服一會乾一會濕，那情境下真讓人想放棄。

後半段路程，全憑著登山的精神在跑，心想著再累也要堅持下去，再慢用走的也要走完，跑跑走走，簡直是折磨意志，最後我和乙華在結束前（五個小時半）跑回了終點，得到了一個完成馬拉松的獎章。大家笑說我們是「收攤組」，其實敢參加對我們就已不容易，而能跑完自己都覺得感動，好像又聯手完成了一個不可能的任務。

嘗試寫書的過程，好像又爬了一座山，跑了一場馬拉松，其困難是超乎我所想像的，所幸有乙華一同的堅持，終於完成了這本書。

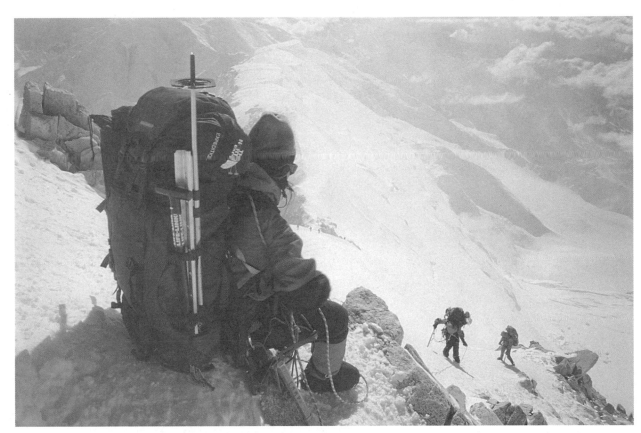

沿著瘦窄的北美洲最高峰麥肯尼峰西座稜線，挺進最後攻頂營，約海拔 5000 公尺。

特此致謝

傑克狼皮、冰岩公司提供我們優良的冰雪地裝備

衣力美、第五季提供保暖夾克與雪地用睡袋

老師吳錦雄、張仁澤、梁丹丰、劉小如

及登山前輩黃德雄、陳睦彥、陳顯榮等　許多寶貴經驗的提供

銘傳、台大登山社朋友們精神上及「實質上」的鼓勵

胡榮華、張秀妹等計畫上的良好建議

王志宏、程慧文、許育誠、李捷海寫書過程中的幫助

北大長跑協會蔡文雄、彭啟泰慢跑訓練上的指教

最重要的是　親愛家人們的包容與支持

當然　還有注意到我們這半年來平民探險故事的讀者

附

錄

阿空加瓜峰（Aconcagua）簡介

阿空加瓜峰（Aconcagua），海拔6962公尺，為南美洲最高峰，亦是亞洲大陸以外之最高峰，位於安地斯山脈中段，屬於阿根廷境內的山峰。攀登季為十一月～三月中，二月為最佳時間，攀登時間約二十天。

如何進山：

進山城市為阿根廷門多薩市，可飛到阿根廷布宜諾斯艾利斯或智利聖地牙哥，再搭飛機或搭車至門多薩市，然後搭車進山。

攀登申請方法：

於阿根廷門多薩市，州立公園處，填寫個人基本資料及保險資料，繳申請費，即辦即可。收費標準分成攀登、健行及踏青三種，隨著攀登淡旺季再分成三種價格，為美金160、180、80元。只有十一月十五日至蒞年三月十五日收費。

攀登路線：

阿空加瓜峰攀登路線有十幾條，西面Normal Route路線為最容易也最多人攀登的路線，沿著Horcones河谷進山，基地營為Plaza De Mulas。

攀登記錄：

一八八三年德國人 Gussfeldt 登至六五六〇公尺

一八九七年瑞士人 M Zurbriggen 由 Normal Route 首頂。

一九八八年台灣首登阿峰，由中華山岳協會組隊七人登頂。

二〇〇一年林乙華、李美涼為台灣女性首登。

登山公司所提供的服務 （INKA EXPEDICITON www.inka.com.ar）：

1. 攀登嚮導——說英文、合法、專業、有經驗的

2. 住宿旅店——門多薩 2 晚，印加橋 2 晚

3. 交通安排——門多薩旅館至機場的接送，門多薩-印加橋- HORCONES 專車接送

4. 山區運輸——二十公斤的裝備騾子運輸 （印加橋 基地營）

5. 協助入山申請 （不包含入山申請費用）

6. 所有基地營設施——廁所、餐廳等

7. 山區所有飲食——基地營、高地營、行動糧

8. 攀登團裝——攻頂帳 （二人一頂）

9. 山區通訊

山區糧食

基地營

早餐──麵包、奶油、果醬、玉米片、奶粉、即溶咖啡、熱水、餅乾，可以要求一份煎蛋。

午餐──湯、主餐（牛排、炒飯、馬鈴薯泥等）、飲料：熱茶、咖啡、紅酒、沖泡果汁、橘子。

晚餐──湯、主餐（烤餅、比薩、雞肉、牛排等）、飲料：熱茶、咖啡、紅酒、沖泡果汁。配菜──火腿、乳酪、餅乾、甜點（布丁、水果罐頭、煎派）、生菜沙拉、馬鈴薯沙拉、番茄沙拉。

＋肉醬＋沙拉醬、

高地營（2/11～2/14）

早餐──與基地營同，但沒有煎蛋和麵包。

晚餐──湯（湯包泡的）、奶油焗魚燴飯（罐頭）、炒飯、馬鈴薯泥、速食麵。

行動糧──乾果、夾心餅乾、巧克力，阿根廷的東西太甜了，很難吃。

注意事項：

每年的登山季開始，登山公司於途中康佛倫西亞及基地營設營帳，直到登山季結束才會撤營，若是一個人獨攀，可以和登山公司搭伙，以餐計費，只需準備高地營糧食即可。國際隊伍食物以西方為主，較不適應，可自備部份食物。水份提供不足，要開口要才會再補充。

登山公司提供的裝備

基地營：膳食帳、2人一頂雪地專用帳篷、餐具、保溫瓶、大水桶（供隊員盥洗用）、無線電、電力（供電時間 pm8:00～10:00）、藥品（少許最好能自備）、帆布廁所備有衛生紙。

C1、C2、C3營地：2人 頂雪地帳、馬桶、保溫瓶、餐具。

注意事項：

在阿根廷登山用品選擇性少，雖然 Mondoza 可以租裝備，但不容易找到適用的，最好所有裝備在台灣就備齊。基地營偶有登山隊拍賣裝備，購買者多爲阿根廷的嚮導或登山客。

參加國際隊伍注意事項：

● 國際隊伍隊員彼此不認識，常是各走各的，沒有同袍感情，最好具獨力攀登的能力，不依賴他人。西方隊伍行進少休息，容易耗損體力，而每次休息太久易有懈怠，不需勉強配合其它人，應以自己速度調配。

● 行程安排固定缺乏彈性，若有高山病即可能喪失攻頂機會，得特別注意高度適應問題。

● 具備英語溝通能力，可與國際登山人士交流。

相關網站：

http://www.aconcagua.org.ar 阿根廷登山公司

http://www.mountainzone.com/提供即時登山活動訊息

http://noticiamundial.hypermart.net/ 世界新聞網，阿根廷當地華文報紙

http://www.sectur.gov.ar 阿根廷光觀局

http://www.ocac.int.ar/index.html 阿根廷僑務委員會

巴塔哥尼亞 (Patagonia) 的健行資訊

簡介：

巴塔哥尼亞（Patagonia）位於南美洲南端，被稱爲「地球的邊緣」、「世界盡頭」，分屬阿根廷、智利兩個國家，地廣人稀，主要產業是牧羊，近年來發現石油，是阿根廷最大的產油區。以原始的自然景觀和豐富的生態著名，在巴塔哥尼亞有非常大的而積劃爲自然保護區。最佳旅遊探訪季節爲每年的十月至隔年二月。

交通：

在阿根廷可由布宜諾斯艾利斯搭乘飛機南下，抵巴塔哥尼亞門戶加耶哥斯河（Rio Gallgos），或更南的里約格蘭（Rio Gande）。巴塔哥尼亞城鎮間少有飛機，以汽車爲主要的交通工具，由於地大人稀城鎮間相距動輒三～四個小時車程。公車旅遊便利，唯車費頗高，一趟車程至少美金20元以上。

其它：

● 巴塔哥尼人民生活優閒，盛行午休，中午十二點至下午三點所有商店關門休息。

● 晚餐爲八點以後。當地人懂英文者非常少，最好懂一些簡單的西班牙文。

● 每個小鎮裏都設有遊客諮詢中心，有些就在公車站裏，專人以英語解說，提供相當實用的資訊。

冰川國家公園（PARGUE NACIONAL LOS GLACIARES）

位於阿根廷安地斯山脈南端，Santa Cruz省的西南邊，與智利交界，最近的城鎮為卡拉法提（EL Calafate）。其自然景觀極為美麗，主要為冰河地形、尖塔山峰、湖泊、森林樹木等。最著名的景觀為貝里多摩雷諾冰河（Glaciar Perito Moreno）及費茲洛伊山（Monte Fitz Roy）。

貝里多摩雷諾冰河（Glaciar Perito Moreno）參觀資訊：

交通：

巴塔哥尼亞高原上沒有國營公車，有數家民營公車，除交通服務亦提供套裝的旅遊服務，所有的車資價格統一，車資不斐。大冰河位於卡拉法提（EL Calafate）西邊八十公里處，搭乘TASQ公車沿RN11前往，來回車資每人美金25元，車掌小姐沿途導覽解說。

公園門票：

美金5元

園區設施：

有旅館可供住宿，也有露營地讓喜好健行者可以過夜露營，露營裝備需自備，沒有租售服務。可乘船欣賞著名的大冰河。

其它：

當地旅遊公司有安排冰河健行，踩在藍色的大冰河上是很獨特的經驗，若時間足夠值得一試。

費茲洛伊山 (Monte Fitz Roy)

位在冰川國家公園北方，山區景觀原始自然，沒有人為的開發破壞，公園內大小湖泊、原始森林、藍色冰河、如尖塔般的山峰，交織成世界上最原始美麗的景觀之一。

這個區域又以最高的山峰費茲洛伊山和多雷峰最為著名，山峰形如尖塔於廣大的冰河上拔地而起，岩壁陡峭險峻，加上狂暴惡劣的天氣，使攀登更複雜更危險，是全世界最難以攀登的山峰之一。每年南半球夏季，吸引最頂尖的登山者聚集於巴塔哥尼亞。

攀登季：

以十月下旬至一月天氣最好，極端惡劣的天氣，攀登時間可能得花上數星期，以等待適當的時機。

交通：

由卡拉法提（EL Calafate）搭公車前往卡騰（EL Chalten），車資美金25元，車程四個小時，每天有二班車。

百內國家公園 (PARGUE NACIONAL TORRES DEL PAINE)

簡介：

位於智利巴塔哥尼亞南端，那塔勒斯港（Puerto Natales）北一百公里處。主要景觀為冰河地形，藍色冰川遍佈，是南大陸冰河造成的。公園內險峰聳立，著名的有百內塔群（Torres De Paine）、百內峰（Cuerno Principal）、百

內山群（Guernos Del Paine）、Co. Paine Grande等。

山區天氣多變，經常雲霧籠罩，暴風雪大雨侵襲，尖塔形山峰於雲霧中若隱若現，難得一見全貌，如秘境中的山峰，令人驚嘆。公園內健行路線眾多，最受登山健行者歡迎的是環繞公園最長最原始的路線（Circuit Paine），行程十天。亦可搭船流覽百內國家公園最精華最美麗的景觀。

交通：

由智利那塔勒斯港，搭乘公車前往百內國家公園，車資美金50元（來回），車程約二小時。

相關網站：

www.patagonia-argentina.com/i/content/mjo.htm

http://climb.mountainzone.com/2001/patagonia/html/index.html

提供登山即時登山活動訊息

http://www.ecoventures-travel.com/Patagonia/best_of_patagonia.htm

http://www.ladatco.com/PAT-FITZ.HTM

http://www.elchalten.com/e.html 旅遊公司

http://www.patagonia-travel.com/ 旅遊公司

http://www.aai.cc/programs/pgonia.htm 美國登山公司

http://www.losglaciares.com/en/parque/trekking.htmlLos Glaciar 國家公園

遠征裝備表

類別	裝備	數量
服裝	排汗內衣（薄）	2
	排汗長褲（薄）	1
	排汗長褲（厚）	1
	中層褲	1
	健行褲	1
	中層襯衫	1
	中層夾克	1
	羽毛衣	1
	風雪褲	1
	風雪外套	1
	遮陽帽	1
	頭套	1
	毛線帽	1
	Pile 帽	1
	頭巾	1
	太陽眼鏡	1
	風雪鏡	1
	內層手套	1
	中層手套	1
	風雪連指手套	1
	健行鞋	1
	雙重靴	1
	便鞋	1
	綁腿	1
	毛襪	4
	內層襪	2
個人	大背包	1
	小背包	1
	托運袋	1
	水瓶	1
	保溫水瓶	1
	頭燈	1
	瑞士刀	1
	指北針	1
	高度溫度計手錶	1
	針線包	1
	個人盥洗用具	1
	衛生用品	1
	防曬油	1
	護唇膏	1
	凡士林	1
露營	四季用二人帳	1
	兩人用鋁合金鍋具	1
	MSR汽化爐	1
	鋼碗	1
	湯匙	1
	叉子	1
	筷子	1
	睡袋	1
	睡墊	1
	露宿袋	1
攀登	冰斧	1
	冰爪	1
	雪杖	1

我在巴塔哥尼亞看見的動物

鳥類　中文名（英文名/西班牙名/學名）

美洲小鴕（LESSER RHEA / zandu / Pterocnemia pennata）

黃頸䴉（BUFF-NECKED IBIS / Bandurria / Theristicus melanopis）

黑頸天鵝（BLACK-NECKED SWAN / Cisne de cuello negro / Cygnus melanocorypha）

灰頭草雁（ASHY-HEADED GOOSE / Canquen / Chloephaga poliocephala）

班脅草雁（UPLAND GOOSE / Caiquen / Chloephaga picta）

安地斯禿鷲（ANDEAN CONDOR / Condor / Vultur gryphus）

鳳頭卡拉鷹（CRESTED CARACARA / Carancho / Polyborus plancus）

鳳頭距翅麥雞（SOUTHERN LAPWING / Queltehue / Vanellus chilensis）

白腳蠣鷸（MAGELLANIC OYSTERCATCHER / Pilpilen austral / Haematopus leucopodus）

綠背火冠蜂鳥（GREEN-BACKED FIRECROWN / Picaflor / Sephanoides galeritus）

黑背鷗（KELP GULL / Gaviota dominicana / Larus dominicanus）

褐頭鷗（BROWN-HOODED GULL / Gaviota cahuil / Larus maculipennis）

豚鷗（DOLPHIN GULL / Gaviota Gris / Larus scoresbii）

藍眼鸕鶿（BLUE-EYED CORMORANT / Cormoran Imperial / Phalacrocorax

atriceps)

灰脅克洛雀（GRAY-FLANKED CINCLODES / Churrete chico / *Cinclodes oustaleit*)

科名∷FURNARIIDAE

赭頸地霸鶲（OCHRE-NAPED GROUND-TYRANT / Dormilona fraile / *Muscisax flavinucha*)

科名∷TYRANNIDAE

智利樹燕（CHILEAN SWALLOW / Golondrina chilena / *Tachycineta meyeni*）

南方鶇（AUSTRAL THRUSH / Zorzal / *Turdus falcklandii*）

紅領帶（鵐）（RUFOUS-COLLARED SPARROW Chincol / *Zonotrichia capensis*）

科名∷EMBERIZIDE

黃翅黑鸝（YELLOW-WINGED BLACKBIRD / Trile / *Agelaius thilius*）

哺乳類

羊駝（GUANACO / *Lama guanicoe*）

美洲獅（PUMA Felis / *concolor*）——我看到的是一張皮

狐（GREY FOX OR RED FOX / *Dusicyon griseus or Dusicyon culpaeus*）——我只確定看到的是狐狸

地方名詞對照

城市

BUENOS AIRES （英）布宜諾斯艾利斯 A

MONDOZA 門多薩 A

RIO GALLEGOS 加耶哥斯河 A

EL CALAFATE 卡拉法提 A

EL CHALTEN 卡騰 A

PUERTO NATALES 那塔勒斯港 C

PUNTA ARENAS 旁塔亞雷納 C

國家公園

PARGUE NACIONAL LOS GLACIARES 冰川國家公園 A

PARGUE NACIONAL TORRES DEL PAINE 百內國家公園 C

PARGUE PROVINCIAL ACONCAGUA 阿空加瓜州立公園 A

地理

CORDILLERA DE LOS ANDES 安地斯山脈 A、C

PAMPA 彭巴草原 A

PATAGONIA 巴塔哥尼亞高原 A、C

EATRECHO DE MAGALLANES 麥哲倫海峽 A、C

ISA GRANDE DE TIERRA DEL FUEGO 火地島 A、C

ULTIMO ESPERANZA GULF 最後希望灣 C

CERRO ACONCAGUA (6962m) 阿空加瓜峰 A

CERRO CUERNO (5462m) 圭乃峰 A

CERRO TORRE (3102 n) 多雷峰 A

MONTE FITZ ROY (3441m) 費茲洛伊山 A

GUERNOS DEL PAINE 百內山群 C

TORRES DE PAINE 百內塔 C

GLACIAR PERITO MRENO (英) 貝里多摩雷諾冰河 A

GREY GLACIAR (英) 葛雷冰河 C

參考書籍

《World Mountaineering》（mitchell beazley）

《Great Climbs》（mitchell beazley）

《Mountaineering in Patagonia》（mitchell beazley）

《Argentina Urugay & Paraguay》（Cloudcap）

《Chile & Easter Island》（Lonely Planet）

《Torres del Paine》（Lonely Planet）

《Torres del Paine》（Kactus Foto）

《Torres del Paine Fauna —— Flora and Mountains.》（Gladys Garay Nanoul & Oscar Guineo Nen）

《The High Altitude Medicine Handbook》（BFI）

《Birds of Torres del Paine N.P.,Chile》（Enrique Couve and Claudio Vidal-Ojeda）

《登山聖經》（商周出版）

《登山醫學手冊》（南山堂）

《巴塔哥尼亞高原上》（Bruce Chatwin/天下）

《老巴塔哥尼亞快車》（馬可孛羅）

《印加的智慧》（林鬱文化事業）

《南美洲》（台英）

《中南美洲》（高談文化）

《麥哲倫傳》（中華日報）

《小獵犬號航海記》（Charles Darwin/馬可孛羅）

台北市 105 南京東路四段 25 號 11 樓

大塊文化出版股份有限公司　收

地址：＿＿＿＿市／縣＿＿＿＿鄉／鎮／市／區＿＿＿＿路／街＿＿＿＿段＿＿＿巷

弄＿＿＿＿號＿＿＿＿樓

姓名：

編號：CA039　　書名：南美攀登記

請沿虛線撕下後對折裝訂寄回，謝謝！

讀者回函卡

謝謝您購買這本書，為了加強對您的服務，請您詳細填寫本卡各欄，寄回大塊出版 (免附回郵) 即可不定期收到本公司最新的出版資訊，並享受我們提供的各種優待。

姓名：＿＿＿＿＿＿＿＿＿＿＿＿身分證字號：＿＿＿＿＿＿＿＿＿＿＿＿

住址：＿＿＿＿＿＿＿＿＿＿＿＿＿＿＿＿＿＿＿＿＿＿＿＿＿

聯絡電話：(O)＿＿＿＿＿＿＿＿＿＿ (H)＿＿＿＿＿＿＿＿＿＿＿

出生日期：＿＿＿＿年＿＿＿月＿＿＿日

學歷：1.□高中及高中以下　2.□專科與大學　3.□研究所以上

職業：1.□學生　2.□資訊業　3.□工　4.□商　5.□服務業　6.□軍警公教
7.□自由業及專業　8.□其他＿＿＿＿＿

從何處得知本書：1.□逛書店　2.□報紙廣告　3.□雜誌廣告　4.□新聞報導
5.□親友介紹　6.□公車廣告　7.□廣播節目 8.□書訊　9.□廣告信函
10.□其他＿＿＿＿＿＿

您購買過我們那些系列的書：
1.□Touch 系列　2.□Mark 系列　3.□Smile 系列　4.□catch 系列　5.□天才班系列

閱讀嗜好：
1.□財經　2.□企管　3.□心理　4.□勵志　5.□社會人文　6.□自然科學
7.□傳記　8.□音樂藝術　9.□文學　10.□保健　11.□漫畫　12.□其他＿＿＿＿

對我們的建議：＿＿＿＿＿＿＿＿＿＿＿＿＿＿＿＿＿＿＿＿＿＿
＿＿＿＿＿＿＿＿＿＿＿＿＿＿＿＿＿＿＿＿＿＿＿＿＿＿＿＿
＿＿＿＿＿＿＿＿＿＿＿＿＿＿＿＿＿＿＿＿＿＿＿＿＿＿＿＿

LOCUS

LOCUS

LOCUS

LOCUS